Berliner Arbeiten zur Erziehungs- und Kulturwissenschaft

Band 73

Herausgegeben von Christoph Wulf
Freie Universität Berlin
Fachbereich Erziehungswissenschaft und
Psychologie

Kathrin Hildebrand

# DOING ART SCHOOL

Künstlerische Praxisformen an einer Kinderkunstschule
– Eine Ethnographie

Logos Verlag Berlin 2016

Bibliografische Information der Deutschen Nationalbibliothek

Die Deutsche Nationalbibliothek verzeichnet diese Publikation in der
Deutschen Nationalbibliografie; detaillierte bibliografische Daten sind
im Internet über http://dnb.d-nb.de abrufbar.

Umschlaggestaltung: Lothar Detges, Krefeld

ISBN: 978-3-8325-4169-9

Logos Verlag Berlin GmbH
Comeniushof, Gubener Str. 47,
10243 Berlin
Tel.: +49 030 42 85 10 90
Fax: +49 030 42 85 10 92
INTERNET: http://www.logos-verlag.de

**Kathrin Hildebrand**

# DOING ART SCHOOL

Künstlerische Praxisformen an einer Kinderkunstschule
– Eine Ethnographie

Impressum

# Inhaltsverzeichnis

# DOING ART SCHOOL

Künstlerische Praxisformen an einer Kinderkunstschule
– Eine Ethnographie

*»Was heißt denn für dich Kunst machen?«*
(Interviewerin)

*»Mhm, Kunst heißt für mich, irgendwas machen aus irgendwelchen Materialien oder Stiften, das irgendwie schön aussieht. Jedenfalls wo ich finde, dass es schön aussieht. Ich weiß nicht, wie's bei anderen ankommt, aber wenn ich finde, dass es gut aussieht, dann ist das meine eigene, in meinem eigenen Sinn Kunst. Wär' natürlich cool, wenn andere Leute es auch für gut aussehend halten würden, aber ja, das ist so meine eigene Meinung davon.«*
(Fill, 9 Jahre, Schüler einer Kinderkunstschule)

*»Ich mein, ich sag denen wirklich, was 'ne gute Zeichnung und was 'ne schlechte ist. Und das passiert reflexartig, weil ich einfach so sehr von der Kunst komme.«*
(Künstlerin und Leiterin einer Kinderkunstschule)

# 1. Einleitung

Mathematik, Lesefähigkeit und Naturwissenschaften sind die Fächer oder Kompetenzfelder, in denen Kinder und ihre Leistungen bei der PISA-Studie (2012) getestet wurden.

Kunst als Fach oder Kompetenzfeld taucht in dieser Untersuchung nicht auf und wird nicht getestet. Wie und ob es überhaupt möglich ist, künstlerische Kompetenz in Fragebögen oder multiple-choice Erhebungsverfahren zu erheben, ist eine ganz andere Frage. Kurz gesagt: Kunst und damit Kulturelle Bildung hat im deutschen Bildungssystem scheinbar einen geringen Stellenwert. In den Ergebnissen der PISA-Studie wurde vor allem eine rationalistisch-ökonomische Bildungsvorstellung (OECD, 2012) deutlich (vgl. Liebau 2013, 2).

Nach PISA 2000/2001 und den daraus folgenden Diskussionen um die Weiterentwicklung des deutschen Bildungssystems ist jedoch die Aktualität kultureller Bildung für eine Vielzahl von Akteuren in unterschiedlichen Politikfeldern sowie gesellschaftlichen Kontexten gewachsen. Die Brisanz und Notwendigkeit einer Veränderung unseres Bildungssystems zeigt sich auch im Bildungsbericht 2012[1], der sich ungewöhnlicherweise die Analyse kultureller Bildung im Lebenslauf zum Schwerpunktthema gesetzt hat. Im Mai 2010 verständigten sich auf der UNESCO-Weltkonferenz für Kulturelle Bil-

---

[1]  »Durch die Bestimmung des Themas »Kulturelle/musisch-ästhetische Bildung im Lebenslauf« als Schwerpunktthema wird auf Verunsicherungen im Diskurs über Bildung Bezug genommen, die diesem Bereich gegenüber Kernfächern in der Schule eine nachrangige

dung in Seoul (Südkorea) Experten aus 120 Staaten über die Bedeutung von kultureller Bildung als Grundlage für Lernen und Forschen.

Verschiedene deutschen Institute und Organisationen, wie beispielsweise die Stiftung Mercator, setzen sich im Dialog mit Gesellschaft, Wissenschaft und Politik für das Ziel ein, »Kunst und Kultur stärker in unserem Bildungssystem zu verankern und es damit im Hinblick auf eine neue Lehr- und Lernkultur zu verändern«[2].

Tobias Diemer, der Leiter für den Bereich Bildung bei der Mercator Stiftung, formuliert:

> »Kulturelle Bildung ist genauso wichtig wie Deutsch, Mathe und Fremdsprachen. Für die Persönlichkeitsentwicklung und Potenzialentfaltung von Kindern und Jugendlichen bietet sie einzigartige Chancen. Deshalb setzen wir uns dafür ein, dass kulturelle Bildung ein gleichwertiger Teil allgemeiner Bildung in Schule wird«[2].

Kinder, die sich bei mathematischen Operationen, dem Erlernen einer Fremdsprache oder beim Verfassen von Essays schwer tun, haben schlechte Ausgangsbedingungen bei einer verkürzten ökonomisch-rationalistischen Sichtweise auf Bildung. Unter Umständen fällt es ihnen schwer, ihre Schullaufbahn zu absolvieren und als »Bildungsverlierer« perspektivlos zurück zu bleiben.

Die traditionelle Schule und darin eingeschlossen auch der Kunstunterricht haben scheinbar bisher noch keine Antwort gefunden, wie diese Problematik angegangen und gelöst werden könnte.

Wie müsste Unterricht und Bildung gestaltet sein, damit möglichst keine »Bildungsverlierer« zurück bleiben und Schüler und Schülerinnen mit ihren zum Teil sehr verschiedenen Potenzialen gesehen und gefördert werden.

Eröffnet nicht aber gerade die Kunst einen Raum, der vielleicht neue Möglichkeiten und Anregungen bietet, um eine Lehr- und Lernkultur an unseren Schulen zu verändern?

Wieso, könnte man fragen, ausgerechnet Kunst und nicht Sport, Politik oder Musik? Meiner Ansicht nach ist Kunst als Ausdrucksmittel der sinnlichen Wahrnehmung über Perzeption, Rezeption und auch Produktion eine menschliche Grunderfahrung.[3] Sinnliche Wahrnehmungs- und Ausdrucks-

---

Bedeutung zuweisen wollen, und eine verstärkte Aufmerksamkeit auf diesen Aspekt von Bildung als einem unverzichtbaren Bestandteil der Persönlichkeitsbildung im Kanon der Allgemeinbildung gelenkt.« (Autorengruppe Bildungsberichterstattung 2012, 157)

[2] vgl. Stiftung Mercator, 2015

[3] Mit diesen Gedanken reihe ich mich ein in eine lange philosophisch anthropologische Tradition von Aristoteles über Hegel bis zu Merleau-Ponty, um einige exemplarische Vertreter dieser Tradition zu nennen.

fähigkeit sind zunächst jedem Menschen gegeben (auch unter Berücksichtigung geistiger, emotionaler und physischer Einschränkungen).

Daher kann Kunst inspirieren, den demokratisierenden Bildungsgedanken der Teilhabe und Förderung *aller* Kinder im schulischen Kontext umzusetzen. Kunst als ein Teilbereich kultureller Bildung neben Theater, Musik und Tanz habe ich außerdem gewählt, da sie mir persönlich als Rezeptions- und Ausdrucksform sehr naheliegt und dadurch der Einstieg in das Forschungsfeld leichter fiel.

Um diese Forschung in ihren Wurzeln besser einordnen zu können, möchte ich kurz meine Person kontextualisieren. Aus den Erziehungswissenschaften bzw. der Pädagogik (Frühkindliche Pädagogik B.A.) kommend, sind mir diskursive Fragestellungen nach dem »Warum« oder »Wozu« einer Situation sehr vertraut. Häufig, so meine ich, bleibt es nach einer Analyse oder Deutung der Situation dann auf sich beruhen. »Wie« und »Was« in den Situationen hergestellt wird, blieb für mich des Öfteren implizit.

Ethnographische Methoden, die nach genau diesem »Was« und »Wie« fragen, halten in den letzten Jahren in vielen verschiedenen Disziplinen, wie den Sozial- und Geschichtswissenschaften, der Linguistik und auch in der Pädagogik ihren Einzug.

Die Europäische Ethnologie hat mich ein tieferes Verständnis der Relationalität von Kultur gelehrt, also wie Bedeutung und Kontext sich konstituieren und hergestellt werden.

Meine Fokussierung wanderte weg vom Subjekt, welches mir in der Pädagogik teilweise autark-autonom handelnd erschien, hin zu seinen äußeren Bedingungen der Umwelt und seiner alltäglichen Praxis.

## 1.1 Das Forschungsfeld: Eine West-Berliner Kinderkunstschule

Bei der systematischen Suche nach einem Forschungsfeld im Bereich Kinder und Kunst recherchierte ich unter Anderem im Internet nach Angeboten von Institutionen, Vereinen und Organisationen, möglichst nicht-staatlichen, außerschulisch organisiert. Dabei habe ich mich letztlich auf die Empfehlung eines Bekannten verlassen.

Um einen alternativen, außerschulischen Raum kulturell-künstlerischer Bildung zu untersuchen, wählte ich eine privat geführte West-Berliner Kinderkunstschule.

Mein Forschungsfeld, eine Kinderkunstschulgruppe, besuchte ich ab Oktober 2014 einmal wöchentlich über drei Monate. Zu dem 75-minütigen Kurs kamen fünf Kinder im Alter von 9–15 Jahren.

Was ihre Kinderkunstschule ist, das wissen Lotti[4] und Anne (Kunstschul-kinder) und halten dies schreibend und zeichnend bei einem Interview fest:

>>*Heute geht es um unsere geliebte KIKU[5] unter der Leitung von [Brigitt]. Ich (Anne) besu-che die KIKU seit drei Jahren und meine allerbeste Freundin Lotti seit zwei Monaten. Bei uns Beiden ist das KIKU-Fieber ausgebrochen. Wir basteln, werkeln und zeichnen voller Leidenschaft jede Woche aufs Neue. Wir sind in einer Gruppe von ca. 5 Leuten. Die KIKU findet für uns jeden Donnerstag von 17:15 Uhr bis 18:30 Uhr statt. Was uns an der Kunst-schule so gefällt, ist, dass es keine vorgeschriebenen Regeln gibt und dass man die Kunst so ausleben kann, wie man sie fühlt und lebt*<<.*

*(Ausschnitt aus einem Interview, 22.11.14)*

Die einzelnen Unterrichtseinheiten der Kinderkunstschule sind nach Alters-stufen organisiert, wobei die Gruppen auf maximal 8 TeilnehmerInnen be-schränkt sind und die Teilnahmegebühr monatlich 60 € beträgt.

Wer kommt zu dieser Kinderkunstschule? Welche Eltern schicken ihre Kinder in diese Schule? In der wöchentlich stattfindenden Donnerstags-gruppe findet sich eine recht homogene Gruppe fünf deutscher, bildungs-bürgerlicher Mittelschicht- bis Oberschichtkinder. Eine hohe Bildungsaspi-ration durch die Elternhäuser wird unter anderem dann deutlich, wenn diese Kinder von einem Auftritt mit dem jungen Philharmonieorchester unter der Leitung von Simon Rattle, dem Vorsprechen für Theater und Filmrollen oder Besuchen des Naturkundemuseums mit den Großeltern erzählen. Die Eltern der Kinder arbeiten als Architekten (Angestellte u. Selbständige), Unterneh-mer und Schauspieler.

## 1.2 Forschungsstand

Diese Forschung situiert sich in drei unterschiedlichen Forschungsberei-chen: 1. In die Europäischen Ethnologie, 2. in der Pädagogik und 3. in For-schungen zur Kulturellen Bildung.

Forschungen aus der Europäischen Ethnologie zu Kindern, vielmehr eth-nographische Studien zur sozialen Welt des Schülers, lassen sich in den 80er und 90er Jahren des 20. Jhd. verorten (vgl. Zinnecker, 667). Ein nennens-wertes Projekt entstand zwischen 1980 und 1985 von Lothar Krappmann und Hans Oswald, welche Berliner Grundschüler und ihre sozialen Interak-

---

[4]   Die Namen der Kinder und Künstlerin wurden in dieser Arbeit anonymisiert.
[5]   KIKU = Kinderkunstschule ist die gewählte und verwendete Abkürzung der Akteure im Forschungsfeld.

tionen beobachtet haben (vgl. Krappmann/Oswald 1995a,b). Exemplarisch nennenswert ist außerdem in diesem Feld die hessische Längsschnittstudie von Gertrud Beck und Gerold Scholz (1995, 2000) über den »Alltag in einer Schulklasse«.

Die Zahl ethnographischer Forschungsprojekte in der Pädagogik nimmt seit den 90er Jahren des 20. Jhd. kontinuierlich zu (vgl. Staege, 9). Nennenswerte Studien sind hier die »Kultur des Pausenhofs« (Teevooren, 2001) und die Kultur »sozialpädagogischer Arenen« (Cloos/Köngeter Müller/Thole, 2007).

Im jungen Forschungsfeld zur Kulturellen Bildung[6] oder auch »arts education« ist eine wichtige internationale Studie »The WOW-Factor« [2006, deutsch 2010] von Anne Bamford, welche die Bedeutung künstlerischer Bildung auf der Grundlage empirischer Daten aus mehr als 40 Ländern untersucht hat. Eine andere für diese Arbeit wichtige Studie von Cornelia Hoffmann-Dodt hat sich mit außerschulischer kultureller Bildung in Baden-Württembergischen Jugendkunstschulen beschäftigt, mit dem besonderen Fokus der Wirkung von künstlerisch-ästhetischer Bildung auf Kinder und Jugendliche. In ihrer Studie (2010) untersucht sie mit 183 Fragebogen 190 Schülerinnen und Schülern an 17 Jugendkunstschulen. In der Analyse kommt sie zu folgendem Ergebnis »[...] das Verhalten sowie die Kompetenzen des Kursleitenden sowie das Freie Arbeiten gaben die Teilnehmenden insgesamt als wichtigste Kriterien für ihre langjährige Teilnahme [an]« (Hoffmann-Dodt, 13).

## 1.3 Verweis auf Erkenntnismangel

In Deutschland wird die politische und öffentliche Debatte zur Förderung der Kulturellen Bildung von Wirkungsbehauptungen[7] dieser dominiert. Dabei bleibt für mich ungeklärt, wie es zu diesen Wirkungen kommt, was sind

---

6   »Wir beschäftigen uns mit Metatheorien und Methodologie der Forschung zur Kulturellen Bildung, weil wir uns in einer Übergangssituation befinden, in einer Phase der Ausdifferenzierung und Konstitution eines neuen Forschungsfeldes« (Liebau in FzKB,15). Im Feld der Forschungen zur Kulturellen Bildung gibt es derzeit noch wenige empirische Forschungen.

7   »Obgleich es zum Teil heftige Kontroversen um die methodische Zuverlässigkeit vieler Untersuchungen gibt, kann man inzwischen doch festhalten, dass Kinder und Jugendliche hinsichtlich ihres intellektuellen Vermögens, ihrer Kreativität, ihrer Sensibilität für Umweltreize, ihrer sozialen und emotionalen Fähigkeiten durch künstlerische Tätigkeiten gefördert werden können« (Rittelmeyer 2012, 928).

Gegebenheiten und Bedingungen, in denen sich Kinder künstlerisch bilden?

An dieser Stelle setze ich mit einer ethnographischen Forschungsperspektive an. Es geht mir nicht darum, einen Beweis für die Wirksamkeit künstlerischer Bildung zu suchen, sondern darum zu beschreiben, was Kinder tun, wenn sie Kunst machen. Diese Forschungsarbeit versucht also die Frage zu beantworten, inwiefern diese West-Berliner Kinderkunstschule einen Raum kulturell-künstlerischer Bildung darstellen kann und welche künstlerischen Praxisformen[8] dort beobachtet werden können.

Mit dieser Arbeit verfolge ich drei Ziele:

(1.) Ich möchte eine Arbeit schreiben, deren Forschungsfeld sich an der Nahtstelle von Erziehungswissenschaft (Pädagogik) und Europäischer Ethnologie befindet.

(2.) Mein empirisches Ziel ist es, in der Analyse der Feldforschung das Tun, also die Praxis von Kindern an einer Kinderkunstschule zu beschreiben, um einen Beitrag zur Forschung kultureller Bildung zu leisten.

(3.) Ich möchte die Theorie zu »experience« von John Dewey und seine Überlegungen zu Demokratie und Schule mit meinen empirischen Erkenntnissen (Praxisformen der Kinder) in Beziehung setzen. Dabei geht es zum einen um einen wissenschaftlich praxistheoretischen und zum anderen um einen bildungspolitischen Beitrag.

Die kurze Übersicht im Folgenden ermöglicht einen Einblick in den Aufbau dieser Arbeit.

Im zweiten Kapitel werden die Begrifflichkeiten »Kulturelle Bildung« und »Künstlerische Bildung« genauer definiert. Die Praxistheorie bietet hier ein hilfreiches Modell, um sich dem »Kultur-Begriff« anzunähern. John Dewey (1859–1952), ein US-amerikanischer Philosoph und Pädagoge hat in seinen vielfältigen Überlegungen eine zentrale Kategorie »experience« herausgearbeitet, die ein hilfreiches Instrument ist, um das Handeln der Kinder, also die künstlerischen Praxisformen, zu analysieren.

Das dritte Kapitel beschreibt sowohl methodische (Ethnographie) als auch methodologische Herangehensweisen (Grounded Theory).

---

8  Der im Arbeitstitel verwendete Begriff der »Praxen« wird in dieser Arbeit durch »Praxisformen« ersetzt werden.

Im vierten Kapitel bilden die empirischen Ergebnisse als Beschreibungen der künstlerischen Prozesse, Erfahrungen und Erkenntnisse der Kinder das Herzstück dieser Arbeit.

Abschließend möchte ich in Kapitel fünf alle wichtigen Ergebnisse zusammenfassen und einen Ausblick geben.

# 2. Fragestellung und theoretischer Rahmen

## 2.1 Präzisierung der Fragestellung

Pinsel, Farbe, Papier und was wird damit angestellt? So ging ich in mein Forschungsfeld, mit dem Interesse am »doing art« dieser Kinder. Was tun Kinder in einer Kinderkunstschule? Wie gehen sie mit Materialien um und wie setzen sie sich zu diesen in ein Verhältnis?

Und wieso eigentlich im Feld der Kunst forschen und nicht im Bereich Sport, politische Bildung, etc.? Zum weiteren Verständnis dieser Arbeit ist es mir wichtig zu begründen, warum ich mich für einen künstlerischen Forschungsbereich entschieden und somit das Feld der Künste betreten habe.

Anne Bamford (University of the Arts, London) legt ihrer Studie »The WOW-Faktor«[9] den Ausgangspunkt »die anthropologische Beobachtung, dass jedes Kind singt, tanzt, Rollen spielt, zeichnet und sich selbst ausdrücken will, in welchem kulturellen Kontext auch immer« (Liebau 2014, 23) zu Grunde.

Nun kann ein Mensch sich auch sportlich durch Bewegung ausdrücken oder durch den Vortrag einer politischen Rede. Das Feld der Kunst habe ich gewählt, da sie zum einen »mit kaum einer anderen Lebenspraxis zu vergleichenden Intensität zu bilden imstande ist« (Klepacki/Zirfas, 76) und, um mit Dewey zu sprechen, weil in der Kunst die Anstrengung liegt, »Stoffe, die *stammeln* oder in gewöhnlicher Erfahrung gar *sprachlos* sind, in beredte Medien zu verwandeln« (Dewey 1980 [1934], 267).

Kunst verstehe ich als weitere Sprache, neben dem geschriebenen und gesprochenen Wort. »Die Ausdrucksweisen, die die Kunst ausmachen, sind Kommunikation in ihrer reinen und makellosen Form. Kunst durchbricht Barrieren, die die Menschen voneinander trennen und die im gewöhnlichen Zusammenleben undurchdringlich sind« *(Dewey [1934], 359).*

Die Künste bieten wie kein anderes Feld Menschen die Möglichkeit, sich nach eigener Wahrnehmung und Erfahrung auszudrücken, doch dazu mehr unter Punkt 2.4.

---

[9] »Die UNESCO hat die WOW-Studie in Auftrag gegeben unter der Leitung von Anne Bamford. Sie ist eine Metastudie mit Analysen von Fallstudien und Daten aus über 40 Ländern zur Lage kultureller Bildung und legte erstmals im internationalen Vergleich offen, welche Eigenschaften und Rahmenbedingungen die Qualität kultureller Bildungsangebote herstellen, aber auch, welche sie verhindern« (Lorentz, WOW-Faktor, 9).

Um diesen Raum Kunst (und die Möglichkeit wahrzunehmen und zu erfahren) genauer zu erkunden, begab ich mich also in mein Forschungsfeld. Während des Aufenthalts im Feld kristallisierte sich für mich immer mehr die Frage nach künstlerischen Erfahrungen und Erkenntnissen, die Kinder in der Kinderkunstschule sammeln, heraus. Wie sie Erfahrung sammeln und welche Erkenntnisse sie machen, das interessierte mich.

Bei meiner Untersuchung soll es nicht um das Konzept Kinderkunstschule an sich gehen, sondern darum, inwiefern Kinder mit dem angebotenen Raum umgehen und welche Schlüsse sich daraus für Kulturelle Bildung ergeben. Mit »Raum« meine ich nicht den territorialen Raum, sondern vielmehr den durch Interaktionen hergestellten Handlungsraum (siehe 2.5).

Da ich diese Kinderkunstschule im Bereich der kulturellen Kinder- und Jugendbildung verorte, ist es zunächst einmal wichtig, den Kulturbegriff aus Perspektive der Europäischen Ethnologie zu klären. Die Praxistheorie[10] ist ein Erklärungsansatz der Europäischen Ethnologie, die Kultur als »doing«, also Handeln versteht. Kultur und somit auch Kunst (als ein Bereich von Kultur) verstanden als »doing« sind damit nicht prä-konzeptualisiert, sondern erschließen sich im Forschungsfeld.

*»Das muss auch gar nicht Kunst heißen,*
*das ist 'ne – ich weiß nicht irgendwas anderes.*
*Das ist dieses Schöpfer sein – macht einfach Spaß«*
(Interview mit Kinderkunstschulleiterin)

## 2.2 DOING ART SCHOOL – Kinderkunstschule

Die Institution Kinderkunstschule, in der »doing art« praktisch wird, ist ein pädagogischer und ein künstlerischer Kontext zugleich. Da es sich zwar um eine außerschulische, aber doch pädagogische Institution handelt, geht es um Bildung. Dort, wo Kunst gemacht wird, finden Produktion und Rezeption statt.

Bildung, Rezeption und Produktion stehen für sich zunächst als nackte Begrifflichkeiten und fordern Einbettung und Kontextualisierung. Der institutionelle Rahmen, was also »ART SCHOOL« meint, soll in der Klärung der Begrifflichkeiten kulturell-künstlerische Bildung, einer kurzen Einführung

---

[10] vgl. Schatzki/Knorr-Cetina/ von Savigny 2001

zur Geschichte der Kinder- und Jugendkunstschulen und dann am Begriff des »doing« für diese Berliner Kinderkunstschule erläutert und spezifiziert werden.

## 2.3 DOING SCHOOL

### 2.3.1 Arts education

In der Einführung des Sammelbands »Forschungen zur Kulturellen Bildung«, gab Eckart Liebau, Inhaber des UNESCO-Lehrstuhls für Kulturelle Bildung eine mögliche Definition: »Kulturelle Bildung verstehen wir – etwa in Angrenzung zu Politischer Bildung, Bildung für Nachhaltige Entwicklung, Sportbildung oder anderen – als Bildung, in der der Zusammenhang von Wahrnehmung, Ausdruck, Darstellung und Gestaltung der Welt vorrangig unter ästhetischen Gesichtspunkten in Rezeption und Produktion zum Gegenstand wird« (Liebau 2014, 26).

»Künstlerische Bildung – Kulturelle Bildung«, zwei Begriffe und Konzepte, die eigene Geschichten und Traditionslinien haben. Kulturelle Bildung ist eine Wortschöpfung des 20. Jhd. und löst zunehmend den Begriff der Kulturpädagogik ab (Liebau 2013, 2). Ich möchte mich auf den künstle-

rischen Aspekt eines kulturellen Bildungsverständnisses konzentrieren und mich von der ästhetischen Dimension distanzieren – welche sicher auch sehr interessant jedoch aufgrund ihrer langjährigen begrifflichen Traditionsgeschichte, sowie vielfältigen aktuellen Diskursen im Rahmen dieser Arbeit nicht näher differenziert werden kann.

Für den Umgang mit diesen Begriffen ist es wichtig, sie zu definieren. Vanessa-Isabelle Reinwand-Weiss, mit einer Professur für Kulturelle Bildung am Institut für Kulturpolitik Hildesheim macht Vorschläge, diese zu differenzieren.

Mir geht es in dieser Arbeit nicht um den pädagogischen Vermittlungsbegriff, der natürlich in einem pädagogischen Kontext immer mitschwingt, sondern ich lege meinen Fokus auf Bildung und die Prozesse zwischen Kindern, Material und Künstlerin.

Bildung verstehe ich hier als Aneignung von Welt und wie Wilhelm von Humboldt sie 1792 beschreibt: als Prozess, der »[...] in der Wechselwirkung von Selbst und Welt stattfindet und damit zunächst keinen Erzieher braucht« (Humboldt, zit. nach Reinwand-Weiss, 109).

In der Annahme, Bildung als interaktionales Geschehen zu verstehen, begründen sich meine weiteren theoretischen Ausführungen. Da es in den empirischen Ergebnissen dieser Arbeit um Beschreibungen aus Sicht der Kinder geht, stehen nicht die Subjekte allein, wohl aber ihre Auseinandersetzungen mit der Kinderkunstschule im Fokus meiner Überlegungen.

Was ist zu beobachten, wenn Kinder sich mit der Kinderkunstschule (als ihrer Umwelt) auseinandersetzen?

>>Bildung zielt auf die Entwicklung der Persönlichkeit,
zielt auf die Anreicherung der Biographie
durch die Erfahrung der Künste«
(Liebau 2014, 23)

### 2.3.2 Künstlerische Bildung – arts education

In der künstlerischen Bildung wird in Bildung *in* den Künsten und Bildung *durch* die Künste unterschieden. Es geht einerseits um das Erlernen bestimmter Techniken und Fertigkeiten und andererseits beschreibt es eine Wechselwirkung zwischen dem Werk und seinem Produzenten. »Natürlich ist es in der künstlerischen Bildung [...] nicht damit getan, nur die technische

Seite einer Kunstform zu beherrschen oder zu lehren, sondern das Wissen um Historie, Entwicklung, Ausdrucks- und Rezeptionsarten einer künstlerischen Disziplin [...] gehören als elementarer Bestandteil zum „Lernen" und „Können" dazu« (Reinwand-Weiss, 109). Bei der Beobachtung von Kindern und ihren künstlerischen Praxisformen gibt es also keinen Weg vorbei an pädagogischen Vorgehensweisen der Leiterin, die auf die Praxis einwirken. Auch Selbstbildung geschieht nicht in einem luftleeren Raum, sondern ist an kontextuale Bedingungen geknüpft.

Deshalb wird deutlich, dass »künstlerische Erziehung und künstlerische Bildung in der Praxis gar nicht voneinander zu trennen sind« (Reinwand-Weiss, 109). Was im Prinzip auf die international geführte Debatte um »arts education« (Bamford, 2006) verweist, bei der »education« ein Begriff für Bildung und Erziehung ist.

Künstlerische Bildung ist also zum einen »eine Ausbildung« in den Künsten (Unterricht in den Künsten) und zum Anderen ein Erlernen »künstlerischer Fertigkeiten« (Zeichnen, Malen Werken).

Eine mögliche Definition künstlerischer Bildung gibt Anne Bamford: »junge Menschen [...]in die Lage zu versetzen, sich ihre eigene künstlerische Sprache zu schaffen, und [so] zu ihrer eigenen allgemeinen Entwicklung (der emotionalen und der kognitiven) beizutragen« (Bamford 2010, 23).

## 2.4 Kinderkunstschulen als Bildungsorte

Vor allem in Verbänden der Künste (Bundesvereinigung Kulturelle Kinder- und Jugendbildung (BKJ), Deutscher Kulturrat, Kulturpolitische Gesellschaft) gewannen die Gedanken der 1980er Jahre von Kultur *für* alle zu Kultur *mit* allen, sowie die Demokratisierungsprozesse und Öffnung der Einrichtungen kultureller Bildung, an Bedeutung und hatten das Ziel, Zugänge verschiedener Formen der Hochkultur für alle zu erleichtern (vgl. Reinwand-Weiss, 111).

Kinder- und Jugendkunstschulen sind »ein Kind dieser Bewegungen zugunsten einer Kultur von unten, die sich im bewussten und gewollten Gegensatz zum herrschenden, an der klassischen Hochkultur orientierten Kunst- und Kulturbetrieb, an dem auch die Schule orientiert war« (Liebau 2013, 2) verstehen.

In sozio-kulturellen, außerschulischen Einrichtungen fand diese Bewegung eine Ausdrucksmöglichkeit. Konzeptionell unterschieden sich außerschulische Bildungseinrichtungen zu Schulen durch zwei markante Merk-

male: zum einen durch Verzicht von Notengebung und zum anderen durch die freiwillige Teilnahme von Kindern und Jugendlichen. Dabei agieren Kinder- und Jugendkunstschulen »lokal höchst unterschiedlich, sodass nicht von einer bundeseinheitlichen Jugendkunstschule ausgegangen werden kann« (Kamp/ Niertsheim, 674).

Der Bundesverband der Jugendkunstschulen und Kulturpädagogischen Einrichtungen e.V. (BJKE) setzt sich aktiv für die Etablierung von diesen Schulen ein.

> »Den außerschulischen Trägern kultureller Bildung kommt insofern besondere Bedeutung zu, als sie Gelegenheiten bieten, über die schulische Alphabetisierung hinausreichende Möglichkeiten zu kulturell-künstlerischer Aktivität und Interessensbildung zu bieten« (Liebau 2013, 3).

Johannes Bilstein, mit einer Professur für Pädagogik an der Kunstakademie Düsseldorf, unterstreicht diese Unterscheidung:

> »Schulen, in ihrer Wortherkunft abgeleitet vom griechischen „scholé" waren einstmals Orte der Muße des freien Mannes. [...] Jugendkunstschulen sind im ursprünglichen Sinn Orte der Muße, wo man jenseits der direkten Lebensnotwendigkeiten im Bezug auf die Künste an sich selbst arbeitet. Sie sind Schulen im alten, eigentlichen Sinn« (Bilstein, Datum o.A., 2).

Doch, »wie« an einer Kinderkunstschule Produktion, Rezeption und Bildung stattfinden ist damit immer noch die Frage. Es findet sich vielleicht eine Antwort in der Erörterung des Begriffs »doing«.

Um »doing« ein wenig zu entmystifizieren und das Anliegen dieser Arbeit besser zu verstehen, ist es hilfreich, einen kurzen Ausflug in die Geschichte des Kulturbegriffs aus Perspektive der Europäischen Ethnologie zu machen.

## 2.5 DOING CULTURE

Mit dem »cultural-turn« Mitte der 80er Jahre vollzieht sich in den Geistes- und Sozialwissenschaften ein Wandel. »Durch die grundsätzliche Kennzeichnung des Menschen als ›Kulturwesen‹, der mit Kultur *produktiv* umgeht, rückt die Kultur wieder ins Zentrum der Gesellschaftsanalyse« (Hörning, 9). Clifford Geertz und seine anglo-amerikanischen Studien sind für die Europäische Ethnologie federführende Kräfte, die diesen Wandel mit vollzogen.

Doch der »practical-turn«, die Praxis-Wende (Schatzki/Knorr-Cetina/ von Savigny 2001), welche Kultur als Praxis versteht, hält schon bald darauf Einzug. Diese Denkrichtung versteht Kultur als Begriff, der sich aus dem Forschungsfeld selbst generiert. Es ist »[...] vor allem das Handeln der Ak-

teure, das Kultur bewegt« (Hörning, 9). Kultur ist nicht »gesellschaftliche Wirklichkeit [und] keine ›objektive Tatsache‹, sondern eine ›interaktive Sache des Tuns‹« (Hörning, 10).

Sie wird dabei als Verb, prozesshaft und relational verstanden und drückt sich in der Praxis aus (vgl. Hörning, 9). »*Doing culture* steht als Sammelbegriff für das ›Dickicht‹ der pragmatischen Verwendungsweisen von Kultur: *doing gender, doing knowledege, doing identity* oder *doing ethnicity* sind nur einige von zahlreichen Beispielen« (Hörning, 10).

Wolfgang Kaschuba, Professor für Europäische Ethnologie, meint, für »eine Europäische Ethnologie scheint mir dies zu bedeuten, daß sie Kultur zuallererst als alltägliche Praxis verstehen muß, als ein ineinander von Verhaltensregeln, Repräsentationsformen und Handlungsweisen in konkreten sozialen Kontexten, eng an die Menschen als Akteure gebunden [...]« (Kaschuba, 107).

Kultur entsteht im praktischen Vollzug, dabei ist *doing culture* oder *doing art school* »immer auch *doing difference,* [...] Es bleiben immer auch Spielräume, dasselbe anders zu machen« (Hörning, 11).

### 2.5.1 Kultur als Praxis: Was heißt Praxis?

Bei der Diskussion um Praxis geht es zunächst einmal um die Akteure, welche handelnd konstitutiv für die Praxis sind. Die Anthropologin Sally Falk Moore geht von »Ordnung als einer Strategie der Praxis« aus. Ordnung in diesem Sinn verstanden als ein »*von den Akteuren ausgehender, provisorischer und notwendig unvollständiger Stabilisierungsversuch* des Sozialen« (Beck, 5).

Wo Ordnung geschaffen wird, muss vorher ein Zustand der Unordnung, vielleicht der Unsicherheit, des Chaos geherrscht haben. Etwas wurde durcheinander gebracht und Akteure suchen nun, diese Ordnung wiederherzustellen oder eine neue für sich und vielleicht auch als Gemeinschaft zu finden (vgl. Beck, 5).

Diese »Wiederherstellungsprozesse«, also Praxisformen bzw. Praxis ist dabei »zugleich regelmäßig *und* regelwidrig, sie ist zugleich wiederholend *und* wiedererzeugend, ist zugleich strategisch *und* illusorisch. In ihr sind Erfahrungen, die Erkenntnisse und Wissen eingelagert, manchmal regelrecht einverleibt« (Hörning, 13).

Erfahrungen, Erkenntnisse und Wissen sind Bestandteile der Praxis. Wenn es nun also um ein Erkennen von Praxisformen geht, dient der Erfahrungsbegriff als theoretische Analysekategorie.

Mit der Erfahrung als theoretisches Konstrukt hat sich unter anderem der US-amerikanische Pragmatist John Dewey auseinandergesetzt. Seine Theorie zu »experience«[11] eignet sich für die theoretische Analyse und Reflexion dieser Arbeit.

### 2.5.2 Praxis bei Dewey

Der Begriff »experience« bildet bei Dewey eine zentrale Kategorie, um die sich seine vielfältigen Überlegungen und Theorien drehen. Seine Idee ist, den Erfahrungsbegriff in zwei Ebenen einzuteilen. Er unterscheidet grundsätzlich zwischen einer Erfahrung als ein Erfahren oder Erleben primärer Art und einer Erfahrung sekundärer Art (vgl. Engler, 120).

Erlebnisse in gewöhnlichen Alltagssituationen werden unmittelbar und direkt erfahren, sie bezeichnet Dewey als »primary experience«. Kommt es in diesem Erleben zu einem Hindernis in Form von einem Konflikt, einer Verspätung oder einer Meinungsverschiedenheit, wird der »Fluss« des Gewohnten gestört und es besteht Handlungsbedarf.

Um wieder in diesen »Fluss« zu gelangen muss das Hindernis, die Unterbrechung oder der Bruch bewältigt werden, auf welche Art und Weise auch immer. Damit setzt die Reflexion des Erlebten ein.

Das Erleben (der Bruch, die Störung) wird geordnet reduziert und mit Erkenntnis im Sinne von Reflexion in Verbindung gebracht. Diese Reflexionsebene nennt Dewey »secondary experience«. Sie setzt häufig dann ein, wenn wir uns in spannungsgeladenen oder problematischen Situationen befinden, aber auch der unvergessliche Besuch eines Konzertbesuchs oder das Essen in einem feinen Restaurant können Anlass für Reflexion und so zum Erfahrungsgewinn werden (vgl. Neubert, 71ff).

Zwischen Erfahrungen primärer Art (des Erlebens) und der Erkenntnis (Erfahrung sekundärer Art) besteht ein Wechselverhältnis. Eine Art Zirkulation, die hilft, das alltägliche Erleben und Handeln oder, wie Dewey es bezeichnet, »Handeln« und »Hinnehmen« zu ordnen. Dabei betont Dewey das gegenseitige Wechselverhältnis dieser Bestandteile. Denn eine »Erfahrung ist nicht deshalb geordnet und strukturiert, weil sie aus dem Wechsel von Handeln und Hinnehmen besteht, sondern weil sich beides in einer Beziehung zueinander befindet« (Dewey 1980 [1934], 58).

Zusammengefasst lässt sich also sagen, Erfahrungen sind Ergebnisse von Interaktionen. Jede Erfahrung ist »das Resultat von Interaktion zwischen

---

[11]  vgl. Einleitung zu den ‚Essays in experimenteller Logik‘« (1916)

dem lebendigen Geschöpf und einem bestimmten Aspekt der Welt, in der es lebt (...)« (Dewey 1980 [1934], 57).

Ein Aspekt der Welt, in der die Kinder meiner Forschung leben und Erfahrungen sammeln können, ist die Kunst.

### 2.5.3 Künstlerische Praxis als Erkenntnis

»Mit „Kunst" ist heute in der Regel ein Erfahrungs- und Handlungssystem gemeint, das mit der Schönheit, dem Bereich des Ästhetischen und mit Vorstellungen genialischer Schöpferkraft verbunden ist« (Bilstein 2012, 47). Wenn ich den Aspekt der Schöpferkraft, weniger den der Ästhetik, der Schönheit oder der überholten »Genialität« aufgreife, dann bezieht sich Kunst auf einen Schöpfer im doppelten Sinne, auf Rezipient und Produzent.

Jede »neue« Erfahrung, im Sinn von »In-Kontakt-Treten« mit der Umwelt, bedeutet, dass etwas geschaffen wird. Dabei ist es egal, ob es sich um das Abzeichnen eines Gemäldes, das Erschaffen einer Skulptur oder die Betrachtung einer Zeichnung handelt, wichtig ist, dass Produzenten bzw. Rezipienten bei diesen Prozessen eine für sie neue Erfahrung machen, auch wenn sie dabei nicht die »Erstentdecker« sind.

Kunst verstanden als Erfahrung[12], im Sinne von Neuschöpfung, berührt den »experience« Begriff von Dewey. Es bedarf der Interaktion mit einem Objekt, Menschen oder der Umwelt, um Neues zu erschaffen. Kunst als Erfahrung findet in der Interaktion, im praktischen Vollzug ihren Ausdruck. Ich möchte diese Interaktion als künstlerische Praxis bezeichnen.

Karl Josef Pazzini, ein deutscher Erziehungswissenschaftler mit dem Schwerpunkt Ästhetische Erziehung behauptet: »Ohne Anwendung, keine Kunst« (Pazzini, 68). Daraus schlussfolgert er, dass Kunst an sich nicht existiert, sondern nur in Relation hervorgebracht wird (vgl. Pazzini, 68).

An dieser Stelle verbindet sich der Praxisbegriff des »*doing art school*« mit der künstlerischen Praxis, die sich im Sammeln von Erfahrung (Umgang mit dem Bruch, dem Schaffen von etwas Neuem oder sich zu dem Bruch in Beziehung setzen) zeigt.

Ein Praxisfeld für Erfahrung ist die Kunst. Da es in meiner Arbeit um eine Kinderkunstschule geht, sind Deweys Gedanken über Schule und vor allem sein Erfahrungsbegriff in diesem Zusammenhang essentiell.

---

12   vgl. Dewey, J. (1934). *Art as Experience.* New York: Penguin Books.

### 2.5.4 Dewey und die Chicago School

John Dewey gründete 1894 mit seiner Frau Alice Dewey eine Schule in Chicago (die seit 1901 inoffiziell Laboratory School hieß). Diese Schule diente als Experimentierfeld für seine vielfältigen Ideen zu Pädagogik und Demokratie, also der Bildung und Erziehung von Kindern.

Nach seinem Verständnis von Erfahrung könnte Bildung auch mit einem »Sammeln von Erfahrungen« übersetzt werden. Die Schule als Lernumgebung wird zur Ressource für dieses Sammeln. Lernen beginnt für Dewey mitten im Leben. »Im Mittelpunkt aller Lernprozesse sollen vor allem die kindlichen Interessen und Fähigkeiten des Kommunizierens, des Konstruierens und Herstellens, des Forschens und des künstlerisch-ästhetischen Ausdrucks stehen [...]« (Neubert, 281). Dabei betont er die Wechselwirkung zwischen Lernenden und ihren (natürlichen-soziokulturellen) Umwelten. »Das umfassendste Ziel aller Erziehung kann [seiner] Überzeugung nach vielmehr nur heißen: mehr Erziehung – im Sinne einer kontinuierlichen und lebenslangen „reconstruction of experience"« (Dewey 1916, zit. nach Neubert, 23).

Schule versteht er als Ort der Vorbereitung und Erlernens demokratischer Handlungsformen. Dabei ist Demokratie für ihn »[...] mehr als eine Regierungsform; sie ist in erster Linie eine Form des Zusammenlebens, der gemeinsamen und miteinander geteilten Erfahrung« (Dewey [1964] 1993, 121).

> »In der KIKU tun die was. Dieses Tun ist kein konsumieren,
> kein unterhalten werden, sondern Erlebnisreichtum.
> Kinder konzentrieren sich bei ihren Arbeiten und kommen
> dabei zu sich selbst«
> (Leitende Künstlerin der KIKU bei einem ersten Treffen im Juli 2014)

## 2.6 Kinderkunstschule als Ort künstlerischer Praxis

Ein kultureller Kontext, in dem Kinder künstlerisch tätig werden, ist mein Forschungsfeld, die Kinderkunstschule.

Die Kinderkunstschule als Erfahrungsraum ist ein Ort, der kontinuierlich praktisch hergestellt wird. Dabei stellt sich mir die Frage, ob Erfahrungen, die Kinder in der Kunstschule machen, nur Erlebnisse (primärer Art) blei-

ben. Ob und wie sie durch künstlerisches Arbeiten zu Erkenntnissen gelangen, das habe ich mit meiner Forschung untersucht.

Im Folgenden möchte ich das Vorgehen dieses Forschungsprozesses, also wie ich den Praxisformen der Kinder auf die Spur gekommen bin, näher beschreiben.

# 3. Forschungsdesign und Methoden

In den Diskursen zur Kulturellen Bildung und Pädagogik wird viel über Kinder gesprochen, selten aber kommen Kinder mit ihren spezifischen Perspektiven zu Wort. Bei der Auswahl der Methoden war mir besonders wichtig, die Sichtweisen und Handlungen von Kunstschulkindern zu dokumentieren.

Die Ethnographie als Forschungsmethode des Feldaufenthalts und Teilnehmenden Beobachtens hat das Ziel, die Zugänge zum Feld sowie Erfahrungen und Praxisformen der Akteure zu beschreiben.

## 3.1 Ethnographie als Methode

Ethnographie versteht sich als Methode zur »Befremdung der eigenen Kultur«. Es geht, mit Hitzler formuliert, um einen »mühevollen *Durch*-Blick sozusagen durch die ‚Augen' der Akteure hindurch [...]« (Hitzler, zit. nach Staege, 30). Dies geschieht durch Beobachtung und Analyse von Alltagspraktiken. Die Ethnographie zielt »[...] weniger darauf ab, aus ihren Beobachtungen generalisierte Theorien zu entwickeln, als vielmehr das von ihr untersuchte Feld in seiner spezifischen Regelhaftigkeit deskriptiv zu erschließen« (Köngeter, S.229). Gemäß ethnographischer Tradition folgt die Wahl meiner Methoden nicht einem spezifischen Methodenkanon sondern vielmehr den Gegebenheiten im Feld. »Insofern ist die Ethnographie keine kanonisierbare und anwendbare ›Methode‹, sondern eine opportunistische und feldspezifische Erkenntnisstrategie« (Amann/Hirschauer, 20). Ethnographie ist ein Erkenntnisstil des *Entdeckens* (vgl. Amann/Hirschauer, 8). Vor allem geht es um die Perspektive der »Beforschten«.

»Für die Ethnologie ist die *Unbekanntheit* sozialer Welten gleichbedeutend mit ihrer *Unvertrautheit*, die primäre Aufgabe entsprechend das Vertraut machen des Fremden« (Amann/Hirschauer, 11). Die Herausforderung ist, bei dem »vertraut-sein« mit dem Feld nicht stehen zu bleiben, sondern dann das vertraute Feld methodisch wieder »fremd zu machen«, um zu Erkenntnis zu gelangen (vgl. Amann/Hirschauer 1997). Clifford Geertz hat mit der »dichten Beschreibung« einen Ansatz geschaffen, der versucht, die Fremdheit der anderen Kultur zu beschreiben und zu deuten. Dieser Ansatz wird heute in den Kulturwissenschaften jedoch auch genutzt, um sich der eigenen Kultur »fremd« zu machen.

3. Forschungsdesign und Methoden

## 3.2 Meine Felderfahrung

> »Die Beschäftigung mit dem Weg ins Feld dient nicht nur
> methodologischen oder forschungspragmatischen Zwecken.
> Sie eröffnet darüber hinaus Einblicke in Strukturen und
> Abläufe der Forschung als einer sozialen Veranstaltung
> und in das untersuchte Handlungsfeld«
> (Wolff in Flick, 336).

### 3.2.1 Erster Feldzugang

Der erste Feldzugang gestaltete sich zunächst problemlos. Im Juli 2014 vereinbarte ich mit Brigitt ein erstes Treffen:

*15.45 Uhr, ich komme zu spät an der Haustüre der Künstlerin Brigitt an. Sie, eine schlanke, zierliche Person, ca. 1,65m groß, stark geschminkt (roter Lippenstift, schwarze Mascara) und große Klunker Ohrringe tragend, begrüßt mich freundlich. Ihre Wohnung betitelt sie als Atelier. Ich sehe hohe Decken, vielleicht 4–5m große Torbögen, die die Räume voneinander trennen. Überall stehen Leinwände und Kästen gefüllt mit verschieden-farbigem Sand. Die Räume gehen fließend ineinander über, die Küche ist groß und offen, Regale mit Gewürzgläschen zieren die Wand. Es wirkt vielfältig, komplex und doch in irgendeiner Weise strukturiert. Ihre Tochter, mit jungem Mann, beide ca. Mitte 20 kommen in den Raum. Jale, heißt sie und meinte sie würde gerade irgendwo siebdrucken. Brigitt bietet mir das »Du« an, mit dem Zusatz: »Wir sind ja hier in Berlin«. (Forschungstagebucheintrag, 11.07.14)*

### 3.2.2 Kontextualisierung Brigitt

Brigitt ist seit 1989 freischaffende Künstlerin, verheiratet und hat zwei Kinder. Ihre künstlerische und berufliche Laufbahn begann mit dem Studium der Kunstgeschichte an der Freien Universität Berlin, außerdem absolvierte sie ein Kunstpädagogikstudium an der Hochschule für Bildende Künste, Berlin, 1. Staatsexamen in Kunst und Werken. 1995 gründete Brigitt die Kinderkunstschule in Berlin, seither finden regelmäßige wöchentliche Kursangebote statt. Sie hat mit der Kinderkunstschule begonnen, als ihre eigene Tochter fünf Jahre alt war.

Nach Brigitts Beschreibung geht es ihr in der Kinderkunstschule um das Tun, also darum das etwas gemacht wird. Sie zeigt mir Fotos, die Kinder beim Werkeln oder stolzen Präsentieren ihrer Werke zeigen. »*Schau mal wie glück-*

*lich die sind«* meinte sie immer wieder über die Fotos, auf denen künstlerisch
arbeitende Kinder zu sehen waren. Die *»Kinder kommen zu sich selbst«,* so
beschreibt sie die Kunstkurse. Im Interview erwähnt sie die Materialfülle, die
sich Kindern dort bietet. Dabei unterscheide sich ihre Schule beim Erlernen
künstlerischer, zeichnerischer und gestalterisch-malerischer Techniken zu
herkömmlichem Basteln. Sie versteht die KIKU als einen Ort, an dem man
»Krach und Dreck« machen kann, und als »Smartphone-freie-Zone«.

### 3.2.3 Zweiter Feldzugang

Nach der Sommerpause im September 2014 bekam ich auf eine Anfrage
per E-Mail zunächst eine Absage von Brigitt, mit der Begründung, sie habe
derzeit ein großes Kunstprojekt laufen und sei sich nicht sicher, ob sie Zeit
für mich und meine Forschung haben würde. Daraufhin schrieb ich ihr eine
E-Mail in der ich versuchte, sie für meine Forschung zu gewinnen, in dem
ich ihr mein Verständnis für ihre Arbeitssituation aussprach und gleichzei-
tig zusicherte, sie würde mit mir keinen größeren Aufwand als nötig haben,
wenn ich einmal wöchentlich zur »Hospitation« vorbei kommen würde.

Und so kam es, dass sie eines Samstagmorgens bei mir anrief und
meinte, dass ich so »nett« geschrieben hätte und sie es sich noch einmal
überlegt habe und ich zu ihr in die KIKU kommen dürfte. Wenn aller-
dings mein Aufenthalt einen Mehraufwand für sie bedeuten würde, dann
müsse sie ähnlich wie bei ihren Beratungen zu Mappen künstlerischer Be-
werbungen (an der UdK und ähnlichen) ein Honorar von mir verlangen.
Erneut versicherte ich ihr, dass ich mich in ihrer Kinderkunstschule selb-
ständig bewegen werde und nicht auf Anleitung ihrerseits »angewiesen«
sei (vgl. Forschungstagebuch, 2.09.14).

## 3.3 Rolle der Forscherin

Eine ethnographische Forschungshaltung einzunehmen bedeutet meine
»doppelte Expertenschaft«, also Pädagogin und Europäische Ethnologin, zu
verknüpfen. »Die Sichtweise des Anthropologen und Ethnologen ist deshalb
interessant, weil er – nach Batesons Auffassung – gleichsam zwischen den
Kulturen steht, ja stehen muss, um nicht nach Mustern seiner eigenen Kultur
fremde Kulturen zu analysieren« (Marotzki, 32).

Im Prozess werde ich als Forscherin Teil des Forschungsfeldes, und dies
indem ich nicht »nur« beobachte, sondern auch handelnd tätig werde. Ein

stückweit geht es darum, mir eine Rolle in der Kinderkunstschule zu erarbeiten. Dabei besteht die Herausforderung darin, mich immer wieder kritisch-selbstreflexiv dem Feld zu entfremden, um meine Position zu wahren, und nicht im Sinne von »going-native« mich im Feld zu verlieren oder gar meine Rolle als Forscherin aufzulösen. Dies habe ich mit verschiedenen Methoden versucht: zum einen mit Fotografie und zum anderen durch das Einnehmen unterschiedlicher Rollen. Indem ich in die Rolle einer Schülerin schlüpfte und diesen Rollentausch anschließend schriftlich festhielt, gewann ich die Möglichkeit, mich vom Feld reflexiv zu distanzieren.

### 3.3.1 Von der Forscherin zur Schülerin

Ein solcher »Rollentausch« wurde für mich zu einem entscheidenden Erkenntnismoment.

*An einem Tag in der KIKU konnte ich mich auf das Geschehen nicht so richtig einlassen. Und so fragte ich bei Brigitt nach, ob sie etwas für mich zu tun hätte. Sie deutet auf eine Kiste mit Bändern verschiedener Größen und Farben, die wild und unsortiert in dieser lagen. Ich nahm mich der Kiste mit den Bändern an und begann, die wirren Bänder aufzurollen und nach Größe, Farbe und Textur neu zu sortieren. Brigitt lobte die Art und Weise der Sortierung und bedankte sich. Ab und an kam sie vorbei und nahm Rollen und legte diese an andere Stellen in die Kiste mit dem Kommentar: »Siehst du, so könntest du das machen«. Ich nahm diese Ideen an oder (wenn sie nicht in meine Systematik passten) sortierte die Rolle an anderer Stelle ein. (Forschungstagebuch, 14.10.14)*

Meine Erkenntnis an diesem Tag war, dass sich in der Kinderkunstschule mein Gefühl der Langeweile in Zufriedenheit veränderte, indem ich Brigitt (und ihre Anleitungskompetenz) in Anspruch nahm und nach Ideen fragte. Ich bekam eine Aufgabe (Sortieren der Bänderrollen) und habe somit eine Rolle im Geschehen gefunden, indem ich tätig wurde.

Zum Einen machte ich diese Erkenntnis und zum Anderen wunderte ich mich im Nachhinein über das Eingreifen Brigitts. Das Handeln ihrerseits gab mir den nächsten Denkanstoß. Ich beobachtete nun, ob sie auch in das Arbeiten der Kinder »eingreift« und wie diese gegebenenfalls damit umgehen.

Um möglichst unterschiedliche Daten zu sammeln, wurde die Fotokamera zu meinem Hauptforschungswerkzeug. Sie hatte nicht nur die Aufgabe, Situationen zu dokumentieren, vielmehr wurde sie mir zum Instru-

ment der Distanzierung und Positionierung als Forscherin während des Forschungsprojekts. Die nötige Distanz zum Feld zu wahren, ist nicht immer leicht und so wurde ich mir durch die Nutzung meiner Kamera meiner Forschungsaufgabe immer wieder neu bewusst. Gleichzeitig konnte ich mir mit den Fotografien eine zweite Perspektive schaffen, mit der ich hinterher »in-den-Austausch« gehen und so Situationen besser rekonstruieren konnte.

## 3.4 Daten und Datenerhebungsmethoden

Hauptsächlich wurde die Teilnehmende Beobachtung zu meiner Forschungsstrategie während des dreimonatigen Forschungsaufenthalts. Weiter wurden meine Beobachtungen durch leitfadengestützte Interviews mit vier Kindern und der leitenden Künstlerin ergänzt und korrigiert.

### 3.4.1 Reflexion der Teilnehmenden Beobachtung

Das konzentrierte Beobachten der Kunstschulstunden war nicht immer leicht, zumal nicht von Beginn an feststand, worauf sich mein Fokus richten würde. Es war zunächst einmal alles gleich spannend.

Von Zeit zu Zeit aber wurde mir wichtiger, was die Kinder tatsächlich tun, wenn sie Kunst machen. Beim Versuch, mich auf das physische Handeln zu konzentrieren, wurde meine Aufmerksamkeit regelmäßig durch sprachliche Interaktionen, vorwiegend zwischen Künstlerin und Kindern, abgelenkt. Diese auditive Beanspruchung veranlasste mich, mir eine neue Strategie zu überlegen. Und so brachte ich zur nächsten Kursstunde Ohropax mit, um mich vor Ablenkungsmöglichkeiten zu schützen. Dies funktionierte nur bedingt. Mein Forschungsfeld reagierte irritiert. Die Kinder sahen mich mit großen Augen an und ich konnte an ihren rätselnden Blicken sehen, dass sie sich über mich unterhielten. Zugegebenermaßen hielten die Ohropax auch nur bedingt, was sie versprechen, die Stille wurde durch einen leisen Gesprächsspegel unterlegt, den ich allerdings zu ignorieren versuchte – bis Brigitt lautstark (deutlich hörbar, trotz Ohropax) meinte: »*Kathrin, das wird dir heute zu langweilig, ohne hören*«. Ich wurde daraufhin meiner Rolle als »taube« Teilnehmerin untreu und antwortete mit: »Nee«.

Leider muss ich zugeben, dass ich dieser Prophezeiung Folge leistete, denn als sich nach ca. 20 Minuten dann doch ein Gefühl der Langeweile einstellte, nahm ich die Ohropax wieder heraus (vgl. Forschungstagebuch, 4.12.14).

Diese Reflexion beschreibt eine angewandte Forschungsstrategie, die ein konstitutives Element meines Erkenntnisgewinns wurde.

Der Forschungsplan sah eigentlich eben gerade nicht vor, pädagogische Prozesse oder Interaktionen zu beobachten, doch um die Perspektive der Kinder einzunehmen, kam ich unweigerlich nicht an der Beachtung und Beobachtung der leitenden Person und ihrem Handeln vorbei. Mir wurde klar: Brigitt spielt im Geschehen KIKU eine zentrale Rolle.

Dabei wurde von entscheidender Bedeutung, dass bei der Ausrichtung meines Fokusses nicht Brigitts pädagogisches Agieren ins Zentrum gerät, sondern meine Aufmerksamkeit bei den Kindern und ihren Interaktionen mit der materialen und sozialen Umwelt bleibt.

### 3.4.2 Offene Interviews mit Kindern und Künstlerin

Mit vier Kindern aus der Gruppe von fünf habe ich ein Interview geführt. Zwei Mädchen wollten gerne gemeinsam interviewt werden, ein Mädchen habe ich zu Hause besucht und ein Junge wollte während der KIKU Stunde parallel im Nebenraum das Interview geben. Das fünfte Gruppenmitglied, ein Mädchen, entschied sich, kein Interview zu geben.

Die geführten Interviews sollten alle dieselbe Struktur in der Vorbereitung aufweisen. Alle vier Kinder erlebten ähnliche Bedingungen, sie sollten sich vorstellen, wie sie ihren Freunden die KIKU auf einem Internetblog oder Plakat präsentieren würden. Die genaue Aufgabe lautete: »Stell dir vor, du entwirfst deinen persönlichen Internet-Blog zur Kinderkunstschule, ein Blog für deine Freunde, Mitschüler oder wem auch immer du den Blog gerne zeigen würdest. Was ist für dich wichtig, auf diesem Blog mitzuteilen? Der Blog darf frei nach deinen Vorstellungen gestaltet werden – du kannst das mündlich, schriftlich oder auch zeichnerisch tun«. In den Vorüberlegungen zu den Interviews wurde mir die anschließende Vergleichbarkeit der einzelnen Interviews wichtig. Die Kinder konnten Zeitpunkt und Ort bestimmen, so dass sie sich möglichst wohl fühlen in einem von ihnen bestimmten Setting. Die folgenden beiden Schriftstücke wurden von Kindern während des Interviews angefertigt.

Ein Interview mit der leitenden Künstlerin der Schule führte ich in ihrer Wohnung. An einem Donnerstagvormittag (10.02.15) gegen 12 Uhr verabredeten wir uns dort. Der Unterschied in der Aufgabenstellung zu der der Kinder bestand darin, dass ich sie bat, sich vorzustellen, sie würde ein Buch über ihre Kinderkunstschule schreiben.

Mit dieser offenen Aufgabenstellung sollte den Interviewpartnern möglichst viel Raum zum Erzählen gelassen werden.

WWW. ████ █ ████ / Blog.de

Hallo liebe Freunde,
Heute zu einer neuen Ausgabe von ███ und ███
künstlerischen Lieben.
Heute geht es um unsere ♥geliebte♥ Kinderkunstschule
unter der Leitung von ████ ███
Ich (████) besuche die KIKU seit 3 Jahren und meine
allerbeste Freundin ██ seit 2 Monaten
Bei uns beiden ist das KIKU-Fieber ausgebrochen.
Wir basteln, werkeln und zeichnen voller Leidenschaft,
████ ████ ███ neuere.

Wir sind in ein Gruppe
von ca 5 Leuten. Die
KIKU findet für uns
jeden Donnerstag von
17:15 Uhr bis 18:30 Uhr
statt. Was uns an der Kunst-
schule so gefällt ist, dass
es keine vorgeschriebenen
Regeln gibt und das man die Kunst so ausleben
kann wie man sie fühlt und lebt.
████████ lernt man beim Zeichnen neue Techniken
kennen und lernt mit ihnen umzugehen ☺
Wir danken ████ ███ für diese tolle ████████
und hoffen,dass die Kunstschule noch lange
███████ und uns ████ weiterhin künstlerisch
begleitet. Also liebe Blogger besucht die KIKU!!!

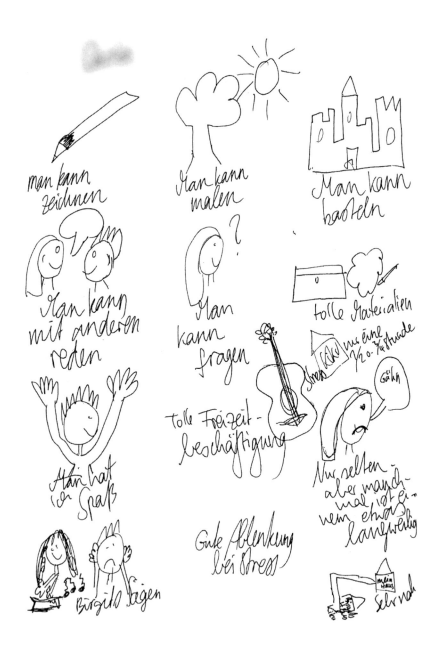

## 3.5 Datenbearbeitung und Analyse

Nach dem Ende meiner aktiven Feldforschung vereinheitlichte ich zunächst alle gesammelten Daten in digitalem Text (Interviews, Forschungstagebücher, Feldnotizen), um sie dann in einheitlicher Form mit der Grounded Theory besser analysieren zu können.

### 3.5.1 Grounded Theory

Die Grounded Theory nach Anselm Strauß und Barney Glaser (1967) versucht, ihre Theorie aus dem Feld zu gewinnen, sie geht davon aus, dass diese im Forschungsfeld generiert wird (Malorny, 147). Strauss und Glaser »schufen mit der *Grounded Theory* eine umfassende Konzeption des sozialwissenschaftlichen Erkenntnis- und Forschungsprozesses« (Böhm, 475).

In der Analyse bin ich nach den Schritten der Grounded Theory, beschrieben von Andreas Böhm[13], vorgegangen. Die Analyse begann mit dem Schreiben sogenannter Memos, Randnotizen am Text. Aus den Memos gewann ich Oberbegriffe (Codes), anhand derer ich die Texte codierte (Offenes Codieren). Diese Codes wertete ich im Anschluss nach der Häufigkeit ihres Vorkommens in den Texten mit einer Strichliste aus. Aus dieser Strichliste wurde eine »Codes-Rangliste« (s.u.) und es entwickelten sich Kategorien.

1. Strategie / Technik / Tun / Aktivität (63)
2. Gefühle (39)
3. Ort (25)
4. Material (24)
5. Anspruch (17)
6. Künstlerin und  Konflikt + Beziehung (16)
7. Zeit
8. Regel (10)
9. Werke (9) und Qualität (9)
10. Hände (1)

---

13  Böhm, A. (2013). Theoretisches Codieren: Textanalyse in der Grounded Theory. In U. Flick, E. von Kardorff, & I. Steinke (Hrsg.), *Qualitative Forschung. Ein Handbuch*

Durch das axiale kodieren, also die Feinanalyse versuchte ich mithilfe des Codierparadigmas die Ursache-Wirkung-Zusammenhänge herauszuarbeiten. Das Codierparadigma (nach Böhm in Flick 2013, 479) half mir die einzelnen Kategorien in ihrer Relationalität zu erfassen (siehe Abbildung).

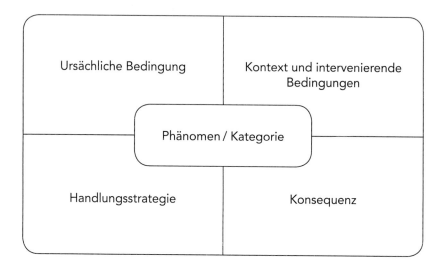

Die so gefundenen Kategorien lassen sich wiederum alle zu einer dominierenden zentralen Kategorie, der Schlüsselkategorie, in Beziehung setzen.

Die analysierten Kategorien haben alle gemeinsam, dass sie operativ und interaktiv hergestellt werden. Alle Erfahrungen und Erkenntnisse aus meiner Forschung wurzeln in und aus der Praxis, den Praxisformen der Kinder an der KIKU.

# 4. Empirische Ergebnisse

Ein Ergebnis meiner Forschung ist, dass die Kinderkunstschule ein Ort künstlerischer Praxisformen ist. Dies erscheint zunächst sehr naheliegend. Aber bei genauerem Hinsehen meint »doing art school« für jedes dieser Kinder etwas anderes.

In der Darstellung der Ergebnisse bietet es sich an, eine fiktive Stunde zu beschreiben, bei welcher die unterschiedlichen Praxisformen deutlich werden. Diese Stunde ist ein verdichtetes Ergebnis der vielfältigen Aufzeichnungen über drei Monate hinweg. Die Beschreibung familiärer Zusammenhänge und Situationen entnehme ich den Aussagen der Kinder, die sie während der Kunstschulkurse getroffen haben. Daher fallen die Informationen hierzu recht unterschiedlich aus. In einer längerfristigen Studie wäre es unbedingt interessant, ausführlich biographische Daten zu erheben und mit dem Feld in Zusammenhang zu bringen, das ist allerdings nicht Ziel dieser Studie.

## 4.1 Darstellung der Ergebnisse

Lautes Getöse auf einer der Berliner Hauptstraßen umfängt mich. Autos hupen, Motoren rattern und ein Strom lauter Stadtgeräusche bewegt sich durch die Straße. Vor einer der Häuserfassaden angekommen stehe ich nun. Und mit mir warten dort noch ein paar Andere, eine ältere Dame, vermutlich ihr Enkel und eine junge Frau mit kleinem Mädchen an der Hand. Gemeinsam haben wir das Ziel, eine Klingel mit der Aufschrift: KIKU zu drücken. Da ertönt der Buzzer, eine große schwere Holztür mit lang-eingelassenen Glasfenstern lässt sich nun öffnen. Durch den mit grünen, kunstvollen Kacheln bestückten Flur laufen wir auf eine weitere große, hohe Holztür zu, welche sich selbständig öffnen lässt. Auf dem Innenhof angekommen umfängt mich eine sonderbare Stille – weit weg vom Lärm und Trubel der Straßen, geschützt. Kleine Glitzerpartikel funkeln mich vom Boden auf dem Weg durch den Hof an. Um die Hausecke im Hof gebogen, sehe ich durch große Fenster geschäftiges Treiben im Inneren eines hell erleuchteten hohen Raumes. Ebenerdig lässt sich der Raum betreten. Leise Flügelmusik dringt zu meinen Ohren durch, weckt mein Interesse und wird dann durch eine freundliche schwäbisch-klingende Stimme mit einem: »Hallo Kathrin! Wie geht es dir?« unterbrochen. Diese Stimme gehört zu Brigitt, der leitenden Künstlerin der KIKU. Eine zierliche Frau um die 60, adrett gekleidet mit beigem Rock und schwarzem Pullover, darüber trägt sie einen offenen Malerkittel. Ihre Augen sind schwarz

geschminkt und der Mund fällt durch leuchtend-roten Lippenstift besonders auf. Die Haare trägt sie im Nacken zu einem Dutt zusammengebunden. Nach einer kurzen Frage an Brigitt, wo denn diese wunderbare Musik herkommt, findet diese Frage ihre Antwort. Ein Nebenraum der KIKU wird von Musikern der Philharmonie zu Probezwecken angemietet. Zu der lieblichen Klaviermusik umfängt mich ein besonderer Geruch von Werkstatt, nach Holz, Kleber und Farben. Durch einen kleinen Flur gehuscht stehe ich nun in einem ca. 30 qm² großen Raum. Von den Wänden sehen mich viele Gesichter, Selbst- und Fremdporträts von Kindern, aber auch Tiere, Eisbecher, Stadtszenen, Indianerzelte und Engel an. Sie fordern mich auf zum Nachfragen, genauer Hinsehen und am liebsten sogar Berühren. In der Mitte des Raumes steht eine lange Tafel. Sobald die nach und nach ankommenden Kindern ihre Malkittel im Nebenraum geholt haben, setzen sie sich an einen Platz. Ein Eimer mit Ponal-Klebstoff, Pinsel und Stifte in sämtlichen Größen, Farben und Formen stehen in der Mitte des Tischs zur Nutzung bereit. Überhaupt gleicht dieser Raum einem Lager von Werkzeug, einer unendlichen Fülle von Materialien, wie Papieren, Stiften, Büchern, Hölzern, Stoffen, Kisten und Schachteln.

Steine, Perlen, Drähte, Figürchen und Farben unterschiedlichster Beschaffenheit funkeln aus einer Metallkiste, die geöffnet auf dem Tisch steht. Diese Dinge scheinen darauf zu warten, berührt, ausgewählt, in Gebrauch genommen und eingesetzt zu werden. Was damit entstehen kann, das Wissen Fill, Mara, Lotti, Anne und Dania ganz genau. Ich hole mir einen Metallhocker und setzte mich zu den Kindern an die Tafel.

Jedes Kind geht heute seinem eigenen Projekt nach, das ist nicht immer so, manchmal erfordert auch die Jahreszeit oder aktuell anstehende Feiertage, wie Weihnachten und Ostern eine Thematik oder das Anfertigen von Geschenken für Freunde und Familie. An manchen Plätzen wartet schon das aktuelle Werk.

>»Praktisches Wissen, so die These der Pragmatisten,
> besteht aus unterschiedlichen Wissenskomplexen.
> Es entspringt keinem gefestigten Fakten- oder Lösungswissen,
> sondern einem doing knowledge [...], das als ›Wissen-wie‹
> oder ›implizites Wissen‹ kreativ und explorativ in der Praxis
> zum Einsatz kommt«
> (Hörning,11).

## 4.2 Lotti – Praxis des Angeleitet-Werdens

Da sitzt Lotti an der linken Stirnseite der Tafel. Sie ist erst seit Kurzem in der Kinderkunstschule. Vor etwa zwei Monaten hat ihre Freundin Anne sie mitgebracht. Lotti ist 14 Jahre alt, etwa 1,60 m groß, trägt schulterlange blonde, lockige Haare, manchmal offen oder hochgebunden. Sie plaudert gerne, vor

allem auch darüber, was sie am jeweiligen Tag erlebt hat. Lottis und Annes Eltern sind ebenfalls befreundet und kennen sich schon seit langer Zeit. Alle vier Elternteile arbeiten als Architekten, wobei Lottis Eltern angestellt und Annes Eltern frei Schaffende in eigenem Architekturbüro sind (wie sie es einmal betonte). Lotti erzählte, dass ihre Eltern sehr viel arbeiten und nur wenig Zeit für sie hätten, so bleibt sie sich häufiger selbst überlassen.

*Lotti spricht mich an, deutet auf einen an der Wand hängenden einge-*
*rahmt Satz »tell me WHAT to do!« und meint »Das gefällt mir«. Im nächs-*
*ten Moment sagt sie zu Brigitt: »Ich kann keine Katzen malen«, daraufhin*
*antwortet diese: »Das kannst du lernen, wir haben viele Vorlagen.«*

**Analyse** (siehe Abb. 1)

Lotti steht vor dem Problem, dass sie selbst keine Katzen malen kann. Sie wendet sich mit diesem Problem an die Künstlerin, die sie daraufhin ermutigt, dies erlernen zu können und gleichzeitig einen Hinweis darauf gibt, anhand von Vorlagen dies zu erlernen. Lotti nimmt diese Anleitung an und hat so die Möglichkeit, die Technik »Katzen zeichnen« zu lernen.

**Abb. 1**

| | |
|---|---|
| Lotti: Ich kann keine Katzen malen (Ursächliche Bedingung) | Brigitt: „Das kannst du lernen, wir haben viele Vorlagen." (Intervenierende Bedingungen) |

Anleitung erwünscht!

| | |
|---|---|
| Nimmt die Vorgabe an (Strategie) | Lernt Katzen zu malen (Konsequenz) |

## 4.3 Anne – Praxis des Durchsetzens

Anne ist 14 Jahre alt und kommt seit drei Jahren in die KIKU. Sie ist etwa gleichgroß wie Lotti, hat braune, oberarmlange Haare und wirkt in ihrer Körperstatur sportlich-aktiv. Sie kam nach ihrem Bruder zur KIKU, er war zu diesem Zeitpunkt bereits 1,5 Jahre an dem Ort, wo er sie, wie sie meinte, »zeichnen gelernt hat«. Er wollte kurz nach ihrem Eintritt nicht länger in den Kurs kommen, da ein Freund von ihm die KIKU ebenfalls nicht mehr besuchte. Drei Wochen war Anne während des Forschungsaufenthalts Praktikantin am Berliner Kinder- und Jugendtheater Grips. Sie zeigt mir ein Foto auf ihrem Smart-Phone, das ihre Eltern sich umarmend zeigt, und meint, sie seien »still in love«. Letzten Sommer fuhren Lottis und Annes Familien für einen gemeinsamen Segelturn in den Sommerurlaub.

*Anne, arbeitet heute an einem Adventskalender, bestehend aus 24 Creme-Döschen, für ihren Bruder. Sie sitzt neben Lotti, wie in eigentlich jeder Kursstunde. Die Hände und Arme von Lotti und Anne überkreuzen sich beim Werken und Greifen nach Materialien immer wieder. Brigitt kommt bei einem Rundgang bei den beiden vorbei und betrachtet Lotti, die an einem ausgesägten Holzengel arbeitet und diesen ankleidet, mit Haaren bestückt und ein Gesicht aufmalt. Brigitt meint, der grüne Samtrock und die quietschgrünen Lockenhaare passen nicht zusammen. Lotti scheint Brigitt zuzuhören, Anne interveniert, sie findet dass das schon zusammen passt und raunt Lotti zu: »Gegen [Brigitt] muss man sich eben durchsetzen«.*

**Analyse** (siehe Abb. 2)

Anne kommt schon seit einigen Jahren in die Kinderkunstschule, sie hat in dieser Zeit vielfältige und unterschiedliche Erfahrungen und Erkenntnisse gesammelt. Unter anderem hat sie eine Praxis im Umgang mit Brigitts kritischen Kommentaren und Bewertungen entwickelt. Am Beispiel der Situation mit ihrer Freundin Lotti wird das deutlich, als sie diese ermutigt, sich gegen die geschmacklich geäußerte Präferenz von Brigitt durchzusetzen. Die Ausgangssituation ist die geäußerte Kritik durch die Künstlerin und bedeutet für Anne, sich zu positionieren und das eigene Vorgehen zu begründen, die Strategie ist, in Interaktion mit Brigitt zu treten, um das eigene Vorgehen durchzusetzen, oder an anderer Stelle im Interview erwähnt sie im Zusammenhang mit geäußerter Kritik von Brigitt: »Manchmal muss man das dann überhören«. Die künstlerische Praxis ist also, eigene Vorgehensweisen gegenüber Brigitt durchzusetzen.

**Abb. 2**

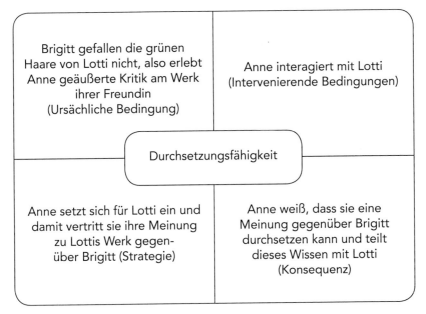

Brigitt gefallen die grünen Haare von Lotti nicht, also erlebt Anne geäußerte Kritik am Werk ihrer Freundin (Ursächliche Bedingung)

Anne interagiert mit Lotti (Intervenierende Bedingungen)

Durchsetzungsfähigkeit

Anne setzt sich für Lotti ein und damit vertritt sie ihre Meinung zu Lottis Werk gegenüber Brigitt (Strategie)

Anne weiß, dass sie eine Meinung gegenüber Brigitt durchsetzen kann und teilt dieses Wissen mit Lotti (Konsequenz)

## 4.4 Dania – Praxis des Netzwerkens

Dania ist Brigitts Nichte. Sie kommt seit neun Jahren in die KIKU, ist etwa 1,40m groß, dünn und trägt eine schwarz umrandete, eckige Brille. Häufig stößt sie erst zur Halbzeit der Kursstunden dazu, da sie zuvor ein Orchester besucht und die Probe sich zeitlich mit dem Kurs überschneidet. Ihre Eltern (beides ehemalige Schauspieler) leben getrennt, immer wieder mal thematisiert sie, zu wem sie nun heute nach der KIKU geht oder wer für bestimmte Dinge verantwortlich ist. Ich sehe Dania selten an einem Kunstwerk arbeiten.

*Heute klagt Dania über Bauchweh, alles ist irgendwie schief heut, meint sie. Sie setzt sich neben Anne und sieht ihr beim Arbeiten zu. »Ich hatte ein Vorsprechen für die Rolle im Film einer jungen Regisseurin«, meint sie. »Und was ist eigentlich aus der Bewerbung für ein Praktikum am Gorki-Theater geworden?« fragt Anne, während sie mit der Bohrmaschine die Cremedöschen an ein Brett schraubt. »Ach ja, danke für deine Tipps bzgl. der Bewerbung, Anne«, meinte daraufhin Dania. Und dann fängt sie doch noch an, an einem Engel zu arbeiten.*

**Analyse** (siehe Abb. 3)

Die Kinderkunstschule ist auch ein Ort des Netzwerks. Dieses Netzwerk besteht aus unterschiedlichsten Beziehungen, auch über die Schule hinaus. Dania ist jetzt in der siebten Klasse, in zwei Jahren wird sie ein Schulpraktikum absolvieren müssen. Schon jetzt hat sie sich überlegt, dass sie dieses gerne am Grips Theater machen würde, vielleicht inspiriert durch Annes Praktikumszeit dort. Dania kommt mit der Idee dieses Praktikums zu Anne. Anne kann von ihren Erfahrungen berichten und so vereinbaren die beiden ein privates Treffen außerhalb der KIKU. Um die Idee des Praktikums am Theater umzusetzen, bittet Dania Anne um Hilfe. Eine künstlerische Praxis ist der Erfahrungsaustausch und das Lernen voneinander.

**Abb. 3**

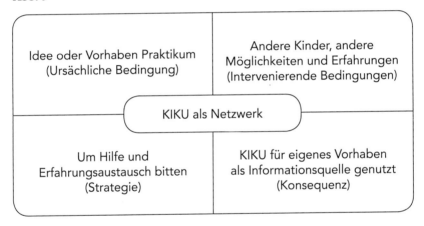

| Idee oder Vorhaben Praktikum (Ursächliche Bedingung) | Andere Kinder, andere Möglichkeiten und Erfahrungen (Intervenierende Bedingungen) |
|---|---|
| KIKU als Netzwerk | |
| Um Hilfe und Erfahrungsaustausch bitten (Strategie) | KIKU für eigenes Vorhaben als Informationsquelle genutzt (Konsequenz) |

## 4.5 Fill – Praxis der Ideenverwirklichung

Fill ist ein neunjähriger, etwas untersetzter Junge. Er wirkt gemütlich und ruhig auf mich. Sein Vater führt ein Unternehmen zur Herstellung von Kosmetika. Seine Mutter macht momentan eine Ausbildung zur Hebamme. Fill kam wie Anne durch Geschwister, seine große Schwester, zur KIKU. Auch nachdem sie aufhörte, bleibe er noch länger in der KIKU.

*Fill baut heute an seinem Nachttisch, das wird ein Ersatz für die Kartons, die bisher an seinem Bett stehen und als Nachttisch dienen. Nachdem er von Brigitt alle gewünschten Materialen erhalten hat, baut er diese zusam-*

men und bemalt sie. Große Flächen (zwei zylinderförmige Pappteile, die als Zwischenstücke die drei Ebenen miteinander verbinden) streicht er mit einem großen Pinsel ein. Brigitt läuft immer wieder an Fill vorbei und weist ihn auf herunterlaufende Farbe, ungleich aufgetragene Flächen, zu wenig Ponal-Kleber, um die einzelnen Teile miteinander zu verbinden usw., hin. Sie ermahnt ihn immer wieder: »Du musst ordentlich arbeiten«. Und kommentiert den Nachttisch mit: »Das ist ein Designerstück, dieses Teil, was er da gebaut hat. Andere Leute geben viel Geld aus, um so ein Designstück zu erwerben, und er sollte sich da doch mehr bemühen«. Aus der Gruschtelkiste mit den vielen unterschiedlichen Figuren und Dingen sucht sich Fill seine Figürchen, die er an verschiedene Stellen des Tisches setzt. Brigitt kommt vorbei und meint, dass ihr diese Figürchen nicht gefallen würden. Die Figürchen werden kurz zum Gruppengesprächsthema, Kinder drehen sich zu Fills Arbeitsplatz hin und kommentieren seine Figürchen und bestärken ihn darin, dass sie diese gut finden würden. Fill fährt unbeirrt fort und klebt diese mit Ponal fest. Brigitt bemerkt: »Ihr dürft alles tun, wie ihr das möchtet.« Und Fill dazu: »Naja, aber nicht ganz was und wie man das möchte«.

**Analyse** (siehe Abb. 4)

Fill kommt mit der Idee einen Nachttisch zu bauen in die KIKU. Er schlägt Brigitt diese Idee vor und fragt nach allen benötigten Materialien. In der Umsetzung seiner Idee erfährt er Hilfe in Form konkreter Anleitung, wie die Teile am besten haltbar aufeinandergesetzt und geklebt werden können, aus einer technologischen Perspektive. In der Ausgestaltung seiner Idee stößt er jedoch auf Kritik seitens Brigitt. Dass er seine eigenen Vorstellungen durchsetzt, zeigt sich an der Wahl von Figürchen, die den Nachtisch dekorieren sollen entgegen der Befürwortung durch Brigitt. Interessant ist auch, dass andere Kinder auf diese Situation reagieren und ähnlich wie bei Lotti ihn bestärken, es nach eigener Idee und Vorliebe zu gestalten. So findet er eine Praxis zwischen der Anleitung, dem Anspruch Brigitts und seiner eigenen Idee. Teilweise lässt er sich auf Vorschläge ein und andererseits setzt er seine Idee in seinem Sinne um.

Das Material und seine Anwendung – Farbe, Ponal-Kleber, Pinsel, Dekorationsmaterial Figürchen werden hier zum symbolischen Interaktions- und Aushandlungsmedium bei der Umsetzung des künstlerischen Anspruchs sowohl von Seiten Fills als auch Brigitts.

**Abb. 4**

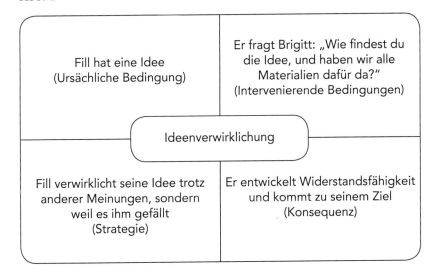

Fill hat eine Idee
(Ursächliche Bedingung)

Er fragt Brigitt: „Wie findest du die Idee, und haben wir alle Materialien dafür da?"
(Intervenierende Bedingungen)

Ideenverwirklichung

Fill verwirklicht seine Idee trotz anderer Meinungen, sondern weil es ihm gefällt
(Strategie)

Er entwickelt Widerstandsfähigkeit und kommt zu seinem Ziel
(Konsequenz)

## 4.6 Mara – Praxis des konzentrierten Arbeitens

Mara sitzt heute neben Fill, sie ist ein neunjähriges Mädchen, etwas kleiner als Fill und die Jüngste im Kurs. Heute trägt sie ein pinkes Dreieckskopftuch, das ihre Haare aus dem Gesicht nimmt. Mara erlebe ich als ruhiges Kind, sie spricht kaum über sich und entschied sich als Einzige, kein Interview zu geben. Über ihre Familiensituation habe ich keine Hintergrundinformationen. Sie wird meistens von ihrer Mutter gebracht und von ihrem Vater abgeholt. Im Verlauf des Geschehens meinte Brigitt immer mal wieder zu mir, »schau das ist doch eine Situation«, »guck mal was das kleine Marale macht...« Während der Kurse verhält Mara sich eher ruhig und spricht nur wenig in der Gruppe. Häufig ist sie sehr vertieft und konzentriert in und an ihren Arbeiten. Brigitt nannte sie einmal als Paradebeispiel für eine Situation, der besonders Beachtung geschenkt werden sollte in der KIKU, zum Beispiel einmal als sie aus einem Buch Halloween-Figuren abzeichnete (Forschungstagebuch 9.10.14).

*Mara flechtet die Haare ihres Engels und macht sie wieder auf, sie stützt ihren Kopf auf beide Hände auf. Dann nimmt sie den Engel an einem Faden hoch. Brigitt, die neben ihr steht, fasst dabei den Körper des Engels an und begutachtet ihn, legt ihn wieder hin und malt mit einem Stift erst auf den Tisch und dann im Gesicht des Engels. Brigitt setzt sich auf Maras Platz, während diese daneben steht und ihre Arme auf den Tisch stützt. Danach arbeitet Mara an ihrem Engel weiter.*

**Analyse** (siehe Abb. 5)

Mara arbeitet an einem Werk, sie schafft etwas, sie erschafft etwas. Dabei wird sie unterbrochen von Brigitt, die nicht nur verbal, sondern auch physisch in Maras Arbeit eingreift, ihren Platz einnimmt. Mara lässt sie gewähren und schaut ihr zu. Sie fokussiert sich und konzentriert sich auf das Werk, das sie erschaffen will, dabei scheint sie Umweltreize und -eingriffe auszublenden oder in ihr konzentriertes Arbeiten zu integrieren, ohne sich dadurch vom Ziel ihres Vorhabens, in diesem Fall einen Engel zu gestalten, abbringen oder durcheinanderbringen zu lassen.

**Abb. 5**

| Mara will etwas schaffen, er-schaffen (Ursächliche Bedingung) | Vieles läuft parallel, es gibt viele Möglichkeiten (Intervenierende Bedingungen) |
|---|---|
| Konzentration | |
| Sich trotz der vielen Möglichkeiten auf das eigene fokussieren und konzentrieren (Strategie) | Etwas erschaffen (Konsequenz) |

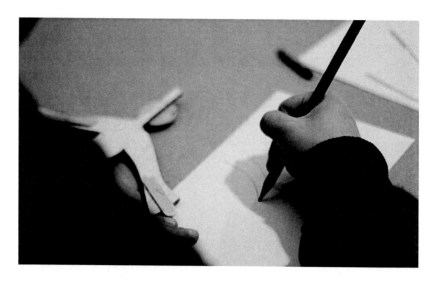

## 4.7  Brigitt – Praxis der Korrektur

*»Ich mein, ich sag denen wirklich was ne gute Zeichnung und was ne schlechte ist. Und des passiert reflexartig, weil ich einfach so sehr von der Kunst komme«.*

Brigitt formuliert einen Anspruch an die Arbeiten, die in ihrer Kinderkunstschule entstehen, und begründet dies mit ihrem professionellen Künstlerinnen-Hintergrund.

**Analyse** (siehe Abb. 6)

Diesen Anspruch stellt sie nicht nur an (1.) die geschaffenen Werke, sondern (2.) auch an die Art und Weise des Arbeitens und (3.) des Materials selbst.

Zu (1.): über entstehende Werke äußert sie während der KIKU-Stunden ihre Meinung und Vorstellung zu Wahl und Kombination unterschiedlicher Materialien und Farben.

»Wie«: Ansprüche an Materialwahl, Art des Arbeitens und das Endwerk, werden praktisch realisiert, indem sie Kinder verbal korrigiert oder auch selbst an das Werk der Kinder Hand anlegt und in den Schaffensprozess physisch eingreift (siehe Mara, Engel-Situation). Das stellt die Kinder vor die Aufgabe, einen Umgang mit diesem Verhalten zu finden, sich selbst zu positionieren. Sie entwickeln künstlerische Praxisformen, von selbständi-

gem Arbeiten über gegenseitiges Unterstützen zur Umsetzung der eigenen Vorstellungen bis zur Annahme und Einforderung der Vorschläge von Brigitt.

Zu (2.): Technisch gesehen ist das ausschlaggebende Kriterium für sie: »*mit dem Material so umzugehen, wie man damit umgeht. Also dass es hält*«.

»*Die Kinder sollen mit Liebe und Detail arbeiten an den Dingen, die sie tun, das da was Gutes bei rauskommt*«. Die Art und Weise des »Tuns« beschreibt sie als Haltung gegenüber dem Schaffensprozess, die sie von den Kindern fordert. Dazu ist es ihr wichtig, »*sich um die Kinder zu »kümmern«*«. Mit »Liebe« und im »Detail« werden noch durch ein drittes Kriterium ergänzt. »Konzentration« oder auch konzentriertes Arbeiten bedeutet für sie »*mit der Sache sein, mit diesem Objekt oder mit dem kleinen Kästchen, was sie da lackieren*«. Als Beispiel für Arbeiten in ihrem Sinne nannte sie Mara und ihr konzentriertes, vertieftes Werken (siehe 4.6).

Zu (3.): »*Das ist sehr wichtig die Sache mit dem Material, dass die auch unterschiedliche Materialien kennenlernen. Also Holz, Papier, jedes Material hat ne ganz eigene Gesetzmäßigkeit und das zu erfahren ist einfach großartig*«. Zur Qualität der Materialien meint sie: »*Und dann halt mit schönen Farben, schönen Materialien, dass es auch in 20 Jahren noch leuchtet [...] Also nicht mit Filzstift, [...] es gibt so viele Farben die gar nicht lichtecht sind, ne. [sondern mit] diesen schönen Acryl Farben, diese wirklich teuren Farben.*« Materialqualität bedeutet für sie hochwertige und somit teure Materialien, die in der Konsequenz haltbar und nachhaltig sind.

**Abb. 6**

## 4.8 Phänomen des Anspruchs

In meiner Analyse entwickelte sich aus dem Material eine Schlüsselkategorie zu der sich alle anderen Kategorien in Beziehung setzen lassen: Der Anspruch. Kinder machen die Erfahrung des Anspruchs. Sie kommen in die KIKU mit eigenen Ideen und Vorstellungen, was sie tun könnten. Diese Anliegen treffen auf die von Brigitt formulierten Ansprüche an Material, Art des Arbeitens und das geschaffene Werk. Dabei kann es zu einem Bruch, Konflikt oder Unordnung kommen. Beide Ansprüche werden nun über etwas Drittes, sei es Material, die eigene Idee oder andere Kinder verhandelt – sie treten also miteinander in Beziehung.

Nun haben diese Ansprüche die Aufgabe, einen Umgang miteinander zu finden. Und beim Versuch der Erklärung, »wie« sie das tun, kann die Theorie Deweys weiterhelfen.

Nachdem es auf der primären Erlebnisebene (gewohnte Abläufe für die Kinder der KIKU) zu einem Erfahrungsbruch kommt, durch das Kollidieren unterschiedlicher Ansprüche, gerät Ordnung oder auch Gewohntes bei den Kindern durcheinander oder fordert heraus, so meine These.

Durch das individuelle »Handeln« kommen Kinder zu Erkenntnissen, wie sie mit dem eigenen oder fremden Anspruch umgehen können.
»Eine Erfahrung ist nicht deshalb geordnet und strukturiert, weil sie aus dem Wechsel von Handeln und Hinnehmen besteht, sondern weil sich beides in einer Beziehung zueinander befindet« (Dewey 1980 [1934], 58). Durch Handeln setzten sich die Kinder in Beziehung zu einem Anspruch, sie gehen in Interaktion mit eigenen und anderen Interessen und Vorstellungen.

## 4.9 Ergebnisse aus Theorie und Praxis

Zwischen Erleben und Erkennen liegt die Praxis. Umgang mit Material, den Dingen oder Menschen ist Interaktion verbaler und non-verbaler Art, also Praxis.

Den Aspekt der Erfahrung (nach Dewey) des Handelns und Hinnehmens erleben diese Kinder hier besonders in Aushandlungsprozessen mit der Künstlerin. Spannend ist, dass fast alle Praxisformen Material zum Handlungsmedium haben. Bis auf die Praxis des Netzwerkens von Dania, bei der in gewisser Weise Erfahrungen (von Anne mit einem Praktikum am Grips-Theater) zum Medium der Praxis wird.

Tätig werden können Kinder in praxistheoretischem Sinne auf der Ebene des Körperlich-materiellen, des Geistigen und des Emotionalen. Über das

Material wird der Anspruch in Form von Qualität, Wahl und Technik verhandelt, dabei können Irritationen entstehen.

Das Erleben (die Irritation) führt durch Handeln, also Praxis (dem Umgang mit der Irritation), zur Erkenntnis. Vielmehr liegt die Erkenntnis im praktischen Vollzug, dem Tun. Dieses Handeln zwischen Irritation oder Störung und der Erkenntnis (Erfahrungen sekundärer Art) ist Praxis.

In der Kinderkunstschule entstehen unterschiedliche Praxisformen: die des Durchsetzens, des Netzwerkens, der Ideenverwirklichung, des konzentrierten Arbeitens und des Angeleitet-Werdens.

# 5. Zusammenfassung und Ausblick

Die vorliegende Arbeit zeigt vor allem eine Bandbreite künstlerischer Praxisformen von Kindern. Die Spannweite dieser künstlerischen Praxis zeigt sich nicht nur in der Auseinandersetzung mit Material, sondern auch der Ort Kinderkunstschule an sich wird zum Kontext und Lernumfeld für soziale und auch demokratisierende Prozesse der Kinder. Dania nutzt beispielsweise diesen Ort, um von Erfahrungen anderer zu profitieren. Sie unterhält und informiert sich bei Anne über ihre Erfahrungen mit dem Schulpraktikum am Grips-Theater. Diese Praxis könnte anders formuliert lauten: *Beziehungen in der KIKU als Netzwerk nutzen.*

Lotti erwähnt, sie könne keine Katzen zeichnen, und drückt damit einen Handlungsbedarf aus. Brigitt antwortet ihr darauf, dies erlernen zu können durch Abzeichnen von Vorlagen. Diese Praxis könnte anders formuliert lauten: *Anleitung erwünscht!*

Anne positioniert sich gegenüber geäußerter Kritik durch Brigitt mit Widerstand. Diese Praxis könnte anders formuliert lauten: *Man muss sich eben durchsetzen!*

Fill fertigt einen Nachtisch an nach eigener Idee. Diese Praxis könnte anders formuliert lauten: *Er schafft ein Werk, das in seinem Sinn gut aussieht.*

Mara arbeitet konzentriert an einem Engel, trotz Unterbrechung und Eingreifen seitens Brigitt. Diese Praxis könnte anders formuliert lauten: *Unterbrechungen und Störungen integriert sie in ihr konzentriertes Arbeiten.*

Diese Kinderkunstschule wird durch die Praxis der Kinder und Künstlerin zu einem Ort des Lernens und Einübens von Demokratie. Das entscheidend Wichtige ist, dass Kinder die Erfahrung des Aushandlungsraums machen, dass Ziele verhandelbar sind und gleichzeitig eine eigene Positionierung erfordern. Brigitt äußert sich dazu im Interview folgendermaßen:

*»Aber sie [die Kinder] wissen, dass das Leben, dass man das kreativ angehen kann und dass die Dinge veränderbar sind, das ist einfach total wichtig in ner Demokratie, dass man weiß, man hat einen eigenen Radius [...]« (Interview vom 10.02.15).*

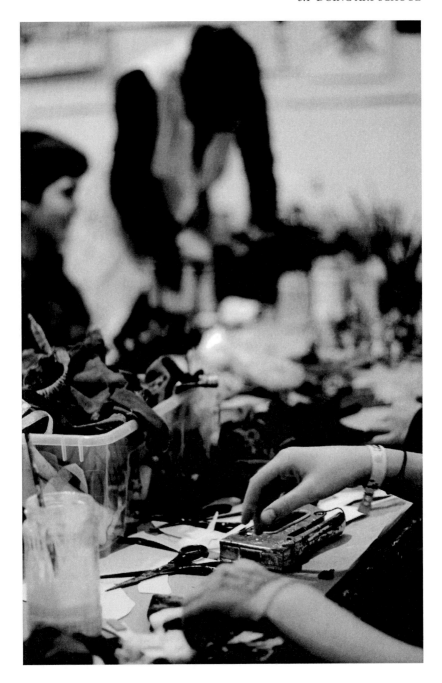

## 5.1 DOING ART SCHOOL

Kinder werden künstlerisch tätig in vielfältigen Situationen. Die Rahmenbedingungen einer Kursstunde ergeben sich durch die Kurslänge von 75 Minuten, einer Fülle an qualitativ-hochwertigen Materialien, der freiwilligen Teilnahme der Kinder und durch Unterstützung und Korrektur der leitenden Künstlerin.

Diese »Unterstützung« und »Korrektur« durch die Künstlerin lässt sich wie bereits unter (4.8) ausführlicher beschrieben mit der Schlüsselkategorie Anspruch beschreiben. Nochmals kurz zusammengefasst, besteht ein Anspruch an (1.) die geschaffenen Werke, (2.) die Art und Weise des Arbeitens und (3.) an das Material selbst.

Die Kinder lassen sich von dem verbalisierten und handelnden Anspruch der Künstlerin in ihrem Tun nicht abhalten, vielmehr praktizieren sie die eigenen Ansprüche und gehen so mit dem Anspruch der Künstlerin um.

Künstlerisch sind die so entwickelten Praxisformen insofern, dass sie schöpferischen Charakter aufweisen. In Interaktion mit dem Material, der Künstlerin und anderen Kindern werden Techniken und Fertigkeiten erlernt und etwas Eigenes geschaffen. Bildung in der Kinderkunstschule von Brigitt ist Bildung sowohl *in den* Künsten und auch Bildung *durch* die Künste.

## 5.2 Reflexion der empirischen Ergebnisse

Für weitere Forschungen wäre es sicherlich interessant, die Praxisformen durch eine längerfristig-angelegte biographische Studie zu ergänzen, welche unter Anderem die sozio-ökonomischen Bedingungen dieser Kinder untersucht.

In meiner Forschung ging es um die Frage, inwiefern sich die Kinderkunstschule als Lernort kultureller Bildung gestaltet. Für Dewey ist »Kunst kein elitärer, von der Lebenswelt prinzipiell unterschiedener Erlebnisbereich« (Raters-Mohr, 3). Grundsätzlich kann jeder Menschen mit seinen Sinnen erfahren, also Kunst rezipieren und produzieren, entgegen dem »erhöhten Sinn« weniger Auserwählter oder ausgeprägt Begabter. Im Hinblick auf die Veränderung einer Lehr-Lernkultur beziehungsweise der strukturellen Verankerung kultureller Bildung im Bildungssystem beschreibt diese Studie einen Kontext, der Raum für künstlerische Erfahrungen ermöglicht.

## 5.3 Reflexion meines Vorgehens

In der Reflexion meiner Forschung wurde mir klar, wie unerlässlich wichtig die längerfristige Teilnahme im Forschungsfeld ist, um möglichst viele unterschiedliche Situationen zu erleben und diese besser kontextualisieren zu können. Eine der wichtigsten Erkenntnisse hatte ich als Teilnehmerin, in der Rolle der Schülerin. Ich hatte einen Platz im Geschehen gefunden, indem ich tätig wurde und Brigitt um eine Aufgabe bat.

Meine Forschungsstrategie Ohropax (siehe Kapitel 3.4.1) wurde zu meiner persönlichen künstlerischen Forschungserfahrung. Um das anfängliche Forschungsinteresse, das Agieren zwischen Händen und Material zu beobachten, musste ich die Strategie der Teilnehmenden Beobachtung aufgrund der starken auditiven Präsenz von Stimmen und Geräuschen verändern. Mein Einsatz von Ohropax ging mit den dadurch gestifteten Irritationen (der anderen Teilnehmer und der Künstlerin) in einen Aushandlungsprozess. In der Reflexion dieser Aushandlung kam ich schlussendlich zu der Erkenntnis, dass diese Strategie nicht zielführend und vor allem dem Feld nicht angemessen war. Durch diese Modifizierung konnte ich das Forschungsfeld näher kennen lernen und meine Rolle besser definieren.

Als Europäische Ethnologin habe ich gelernt, dass die Auseinandersetzung mit quantitativen Forschungen und Metastudien wie »The WOW-Faktor« sinnvoll sein kann und wechselseitige Ergänzung möglich macht. Die Beschäftigung mit quantitativen Ergebnissen, in dem Fall der Wirkungsforschungen[14] zu kulturell-künstlerischer Bildung, eröffnete mir den Raum für mein Forschungsdesiderat.

## 5.4 Ausblick: Welche weiteren Forschungen sind notwendig?

Ich plädiere für mehr ethnographische Studien, die versuchen aus der Perspektive von bzw. mit Kindern zu forschen, um Kulturelle Bildung an den Bedürfnissen auszurichten und sie entsprechend fördern zu können. Die Be-

---

[14] Vgl. Cornelia Hoffmann-Dodt (2010) Studie zur Wirkung von künstlerisch-ästhetischen Bildung auf Kinder und Jugendliche in Baden-Württembergischen Jugendkunstschulen. Das Forschungsfeld Kulturelle Bildung wird von Wirkungsforschungen dominiert, jedoch bleibt häufig unklar wie es zu diesen angeblichen Wirkungen kommt. Viele Metatheorien und metatheoretische Überlegungen werden zu Diskussionen in diesem jungen Forschungsfeld herangezogen. Allerdings sind die Diskurse noch recht schwach entwickelt und es besteht ein großer Forschungsbedarf und Erkenntnismangel (vgl. Liebau 2014, 22 ff.)

schreibung der Praxisformen von Kindern kann und soll zu Reflexionen in der Bildungslandschaft anregen.

In meinen weiteren Forschungen wäre es sicherlich aufschlussreich, Einrichtungen an einem Ort eines weniger privilegierten und finanziell gesicherten Umfeldes zu beforschen, um zu untersuchen, inwiefern diese zum Raum kulturell-künstlerischer Bildung werden.

»Es ist noch viel zu tun, soll kulturelle Teilhabe nicht dem Zufall überlassen bleiben [...]« (Josties, 128). Mehr Räume kultureller Bildung aus Perspektive von Kindern zu beschreiben, sind ein ergänzender und notwendiger Beitrag zu den Wirkungsbehauptungen dieser (vgl. Rittelmeyer, 928f.). Hier bedarf es künstlerisch-kreativer Methoden, die Kinder stärker am Forschungsprozess beteiligen und so Kollaboratives Forschen[15] ermöglichen.

## 5.5 Beitrag zum Forschungsstand

Studien der Autorinnen und Autoren des Sammelbandes Forschungen zur Kulturellen Bildung »[...]zeigen, dass [kulturelle] Bildung nicht in erster Linie als eine Aktivität, sondern vor allem als ein Widerfahrnis bzw. als eine Antwort zu betrachten ist« (Westphal/Zirfas, 61). Dem möchte ich gerne widersprechen, denn nach Dewey gibt es keine Erkenntnis, ohne tätig zu werden – gemäß dem von Dewey geprägten Sprichwort: »Learning by doing«. Um zu einer Erfahrung zu gelangen, bedarf es des ganzen, aktiv-handelnden Menschen, der sich auch zu einem »Widerfahrnis« in Beziehung setzt (siehe Praxis des konzentrierten Arbeitens, Mara).

Kunst als Erfahrungsraum des Ausdrucks und Äußerung menschlichen Lebens kann nicht nur als Bedürfnis einer bestimmten privilegierten Gruppe vorbehalten bleiben, sondern es sollte vielmehr als Bedürfnis jenseits von nationalen, ethnischen und sozialen Grenzen angesehen werden.

Meine Forschung beschreibt einen Raum kulturell-künstlerischer Bildung, aber was sie vor allem unterstreicht, ist, dass Kinder ihre Bildung selbst gestalten können, und dies aber nur dann tun, wenn ihnen die Möglichkeit dazu gegeben wird. Möglichkeit bedeutet für die leitende Künstlerin der Kinderkunstschule in West-Berlin keinesfalls eine »Laissez-faire Haltung« einzunehmen, sondern Kinder in ihren Potenzialen wahrzunehmen, Ansprüche zu formulieren und gleichzeitig einen demokratischen Aushandlungsraum eröffnen, der eine Praxis des Widerstands, die Praxis des Netzwerkens,

---

[15] vgl. Lassiter, Luke Eric. 2005. Collaborative Ethnography and Public Anthropology. In: Current Anthropology, 46 (1): 83–106

die Praxis der Ideenverwirklichung, die Praxis des konzentrierten Arbeitens und die Praxis des Angeleitet-Werdens zulässt. So wird der Ort Kinderkunstschule zu einem Lehr- und Lernraum gelebter Demokratie.

Meines Erachtens sollte Kunst und Kulturelle Bildung einen gleichwertigen Status neben den Fächern Mathematik, Sprachen und Naturwissenschaften in unserem Bildungssystem einnehmen.

Im Sinne eines künstlerischen Prozesses jedoch sind die Konsequenzen aus dieser Forschung wiederum durch die Rezipienten selbst zu ziehen.

# 6. Literaturverzeichnis

Amann, K., & Hirschauer, S. (1997). Die Befremdung der eigenen Kultur. Ein Programm. In S. Hirschauer, & K. Amann, *Die Befremdung der eigenen Kultur. Zur ethnographischen Herausforderung soziologischer Empirie* (S. 7–52). Frankfurt a.M.

Böhm, A. (2013). Theoretisches Codieren: Textanalyse in der Grounded Theory. In U. Flick, E. von Kardorff, & I. Steinke (Hrsg.), *Qualitative Forschung. Ein Handbuch* (10. Ausg., S. 475–484). Reinbek bei Hamburg: Rowohlt Taschenbuch Verlag.

Bamford, A. (2010). *Der Wow-Faktor. Eine weltweite Analyse der Qualität künstlerischer Bildung.* (A. Liebau, Übers.) Münster, New York, München und Berlin: Waxmann.

Bamford, A. (2006). *The Wow Faktor. Global research compendium on the impact of the arts in education.* Münster: Waxmann.

Beck, G., & Scholz, G. (2000). Teilnehmende Beobachtung von Grundschulkindern . In F. Heinzel, *Methoden der Kindheitsforschung. Ein Überblick über Forschungszugänge zur kindlichen Perspektive* (S. 147–170). Weinheim und München: Juventa.

Beck, S. (1997). *Umgang mit Technik. Kulturelle Praxen und kulturwissenschaftliche Forschungskonzepte.* Von Akademie Verlag: http://edoc.hu-berlin.de/ebind/hdok/h_643_Beck/XML/index.xml?part=section&division=div1&chapter=9 abgerufen

Bildungsberichterstattung, A. (2012). *Kulturelle/musisch-ästhetische Bildung im Lebenslauf.* Deutsches Institut für Internationale Pädagogische Forschung (DIPF), Bildung in Deutschland 2012 Ein indikatorengestützter Bericht mit einer Analyse zur kulturellen Bildung im Lebenslauf. Bielefeld: W. Bertelsmann Verlag.

Bilstein, J. (2012). Anthropologie der Künste. In H. Bockhorst, V.–I. Reinwand, & W. Zacharias (Hrsg.), *Handbuch Kulturelle Bildung* (S. 47–51). München: kopaed.

Bilstein, J. (o.A.). *Ästhetische Bildung als Kerngeschäft.* Abgerufen am 27. 06 2015 von Bundesverband der Jugendkunstschulen und Kulturpädagogischen Einrichtungen e.V.: http://www.bjke.de/index.php?id=593

Bogusz, T. (2009). Erfahrung, Praxis, Erkenntnis. Wissenssoziologische Anschlüsse zwischen Pragmatismus und Praxistheorie – ein Essay. *Sociologia Internationalis Vol. 47, No. 2* , 197–228.

Cloos, P., Köngeter, S., Müller, B., & Thole, W. (2007). *Die Pädagogik der Kinder- und Jugendarbeit.* Wiesbaden: VS Verlag.

Deutschland, S. K. (10. 10 2013). Abgerufen am 21. Oktober 2014 von Empfehlung der Kultusministerkonferenz zur kulturellen Kinder- und Jugendbildung: http://www.kmk.org/fileadmin/veroeffentlichungen_beschluesse/2007/2007_02_01-Empfehlung-Jugendbildung.pdf

Dewey, J. (1934). *Art as Experience.* New York: Penguin Books.

Dewey, J. (1989 (erstml. engl.1930)). *Die Erneuereung der Philosophie.* Hamburg.

Dewey, J. (1980). *Kunst als Erfahrung.* Frankfurt am Main: Suhrkamp Verlag.

E.Marcus, G. (1995). *The traffic in culture:refiguring art and anthropology.* Berkely [u.a.] : Calif. Uni. Press.

Engler, U. (1992). *Kritik der Erfahrung. Die Bedeutung der ästhetischen Erfahrung in der Philosophie John Deweys.* Würzburg: Königshausen&Neumann.

Fast, K. (1995). *Handbuch museumspädagogischer Ansätze* (Bd. 9). Opladen: Leske+Budrich.

Flick, U., von Kardoff, E., & Steinke (Hg.), I. (2013). *Qualitative Forschung* (10. Ausg.). (B. König, Hrsg.) Reinbeck bei Hamburg: Rowohlt Taschenbuch Verlag.

Göttlich, U., & Kurt (Hrsg.), R. (2012). *Kreativität und Improvisation Soziologische Positionen.* Wiesbaden: Springer VS.

Hörning, K. H. (2004). *Doing culture: neue Positionen zum Verhältnis von Kultur und sozialer Praxis.* Bilefeld: transcript.

Hampe, M. (2012). John Dewey. In R. Konersmann, *Handbuch Kultuphilosophie* (S. 110–113). Stuttgart: J.B. Metzler.

Henkel, M. (2012). Museen als Orte Kultureller Bildung. In H. Bockhorst, V.-I. Reinwand, & W. Zacharias (Hrsg.), *Handbuch Kulturelle Bildung* (S. 659–664). München: kopaed.

Josties, E. (2014). Ethnografische Feldstudien und rekonstruktive Fallanalysen zum Thema „Musikförderung in der Jugendkulturarbeit". In E. Liebau, B. Jörissen, & L. Klepacki (Hrsg.), *Forschung zur Kulturellen Bildung. Grundlagenreflexionen und empirische Befunde* (S. 121–130). München: kopaed.

Köngeter, S. (2010). Zwischen Rekonstruktion und Generalisierung – Methodologische Reflexionen zur Ethnographie. In F. Heinzl, W. Thole, P. Cloos, & S. Köngeter (Hrsg.), *„Auf unsicherem Terrain" Ethnographi-*

*sche Forschung im Kontext des Bildungs- und Sozialwesens* (S. 229–242). Wiesbaden: VS Verlag.

Kaschuba, W. (2012). *Einführung in die Europäische Ethnologie* (4., aktualisierte Ausg.). München: C.H. Beck.

Kittlausz, V. (2006). *Kunst-Museum-Kontexte. Perspektiven der Kunst- und Kulturvermittlung.* (W. Pauleit, Hrsg.) Bielefeld: transcript Verlag.

Krappmann, L., & Osswald, H. (1995. (b)). Alltage der Schulkinder. Beobachtungen und Analysen von Interaktionen und Sozialbeziehungen. München und Weinheim: Juventa.

Krappmann, L., & Osswald, H. (1995. (a)). Unsichtbar durch Sichtbarkeit. Der teilnehmende Beobachter im Klassenzimmer. In I. Behnkem, & O. Jaumann, *Kindheit und Schule* (S. 39–50). Weinheim und München: Juventa.

Liebau, E. (15. 03 2013). *DAVIDS TRAUM. ZUR ZUKUNFT DER JUGEND-KUNSTSCHULEN.* Abgerufen am 27. 06 2015 von Bundesverband der Jugendkunstschulen und Kulturpädagogischen Einrichtungen e.V.: http://www.bjke.de/index.php?id=580

Liebau, E. (2014). Wie beginnen? Metatheoretische Perspektive zur Erforschung Kultureller und Ästhetischer Bildung. In E. Liebau, B. Jörissen, & L. Klepacki (Hrsg.), *Forschung zur Kulturellen Bildung. Grundlagenreflexion und empirische Befunde* (S. 13–28). München: kopaed.

Liebau, E., & Jörissen, B. (2014). *Forschungen zur Kulturellen Bildung. Grundlagenreflexionen und empirische Befunde.* (L. Klepacki, Hrsg.) München: kopaed.

Lorch, C. (13. März 2015). Das Verstummen abbilden. *Süddeutsche Zeitung* (Nr. 60), S. 13.

Lorentz, B. (2010). Vorwort. In A. Bamford, *Der Wow-Faktor. Eine weltweite Analyse künstlerischer Bildung* (S. 9–10). Münster: Waxmann Verlag.

Malorny, T. (2014). Eine Grounded Tanzforschung. Forschungsbewegungen in Tanzprojekten. In E. Liebau, B. Jörissen, & L. Klepacki (Hrsg.), *Forschung zur Kulturellen Bildung. Grundlagenreflexionen und empirische Befunde* (S. 147–152). München: kopaed.

Mandel, B. Kulturvermittlung, Kulturmanagement und Audience Development als Strategien für Kulturelle Bildung. In H. Bockhorst, Vanessa-Isabelle Reinwand, & W. Zacharias (Hrsg.), *Handbuch Kulturelle Bildung* (S. 279–283). München: kopaed.

Marotzki, W. (1990). *Entwurf einer strukturalen Bildungstheorie. Biographietheoretische Auslegung von Bildungsprozessen in hochkomplexen Gesellschaften.* Weinheim: Deutscher Studien Verlag.

Mercator, S. (2015). *Stiftung Mercator.* (u+i interact GmbH & Co. KG) Abgerufen am 8. April 2015 von KULTURELLE BILDUNG 2020: WIR WOLLEN DEN STELLENWERT VON KULTURELLER BILDUNG IN DEUTSCHLAND ERHÖHEN: https://www.stiftung-mercator.de/de/unsere-themen/kulturelle-bildung/uebersicht/

Neubert, S. (2012). *Studien zu Kultur und Erziehung im Pragmatismus und Konstruktivismus. beiträge zur Köälner John-Dewey-Forschung und zum interaktionistischen Konstruktivismus.* Münster/New York/München/Berlin: Waxmann.

Pazzini, K. J. (2003). Vermittlung ist Anwendung – oder Das Lasso als Bildung. (J. Seiter, Hrsg.) *Auf dem Weg. Von der Museumspädagogik zur Kunst- und Kulturvermittlung* (111), S. 64–77.

Raters-Mohr, M.-L. (1994). *Intensität und Widerstand. Metaphysik, Gesellschaftstheorie und Ästhetik in John Dewey „Art as Experience".* Bonn: Bouvier Verlag.

Reinwand, V.-I. (2012). Künstlerische Bildung – Ästhetische Bildung – Kulturelle Bildung. In H. Bockhorst, V.-I. Reinwand, & W. Zacharias (Hrsg.), *Handbuch Kulturelle Bildung* (S. 108–114). München: kopaed.

Rittelmeyer, C. (2012). Die Erforschung von Transferwirkungen künstlerischer Tätigkeiten. In H. Bockhorst, V.-I. Reinwand, & W. Zacharias (Hrsg.), *Handbuch Kulturelle Bildung* (S. 928–930). München: kopaed.

Schatzki, T., Knorr-Cetina, K., & von Savigny, E. (2001). *The practice turn in Contemporary Theory.* London, New York: Routledge.

Staege, R., & Schäfer, G. (2010). *Frühkindliche Lerprozesse verstehen – Ethnographische und phänomenologische Beiträge zur Bildungsforschung.* (R. Staege, Hrsg.) Weinheim und München: Juventa.

Tervooren, A. (2001). Pausenspiele als performative Kinderkultur. In C. Wulf, B. Althans, K. Audehm, & u.a. (Hrsg.), *Das Soziale als Ritual. Zur performativen Bildung von Gemeinschaften* (S. 205–248). Opladen: Leske+ Budrich.

Weber, C. (1991). *Vom „erweiterten Kunstbegriff" zum „erweiterten Pädagogikbegriff" : Versuch einer Standortbestimmung von Joseph Beuys .* Frankfurt: Verl. für Interkulturelle Kommunikation.

Westphal, K., & Zirfas, J. (2014). Kulturelle Bildung als Antwortgeschehen in phänomenologischer Perspektive. In E. Liebau, B. Jörissen, & L. Klepacki (Hrsg.), *Forschung zur Kulturellen Bildung. Grundlagenreflexionen und empirische Befunde* (S. 55–68). München: kopaed.

Wolff, S. (2013). Wege ins Feld und ihre Varianten. In U. Flick, E. von Kardorff, & I. Steinke (Hrsg.), *Qualitative Forschung. Ein Handbuch* (10. Ausg., S. 334–348). Reinbeck bei Hamburg: Rowohlt Taschenbuch Verlag.

Zacharias, W. (2012). Kapiteleinführung: Mensch und Künste. In H. Bockhorst, V.-I. Reinwand, & W. Zacharias (Hrsg.), *Handbuch Kulturelle Bildung* (S. 166–167). München: kopaed.

Zinnecker, J. (2000). Soziale Welten von Schülern und Schülerinnen. Über populare, pädagogische und szientifische Ethnographien. *Zeitschrift für Pädagogik* (5), S. 667–690.